现代少女
绘制技法

杨建军 编著

清华大学出版社
北京

内 容 简 介

本书结合当前主流动漫产品设计的理念，按照从简到繁、由浅入深、从局部到整体的绘制思路，逐步分解动漫少女人体比例结构、线稿动态设计、人物明暗色调绘制、动漫人物上色绘制技巧等内容，帮助读者在较短的时间内熟练掌握动漫设计的绘制技巧及绘制流程，成为合格的动漫人物设计师。

本书结构清晰、语言简练、案例丰富实用，适合初级、中级动漫爱好者作为学习教程，也可作为各类动漫培训学校、艺术职业学校、各类大专院校等动漫专业的辅助教材。

本书封面贴有清华大学出版社防伪标签，无标签者不得销售。

版权所有，侵权必究。举报：010-62782989，beiqinquan@tup.tsinghua.edu.cn。

图书在版编目（CIP）数据

现代少女绘制技法 / 杨建军编著 . —北京：清华大学出版社，2020.9
（动漫高手速成）
ISBN 978-7-302-56367-9

Ⅰ．①现… Ⅱ．①杨… Ⅲ．①动画—人物画技法 Ⅳ．① J218.7

中国版本图书馆 CIP 数据核字 (2020) 第 167188 号

责任编辑：张彦青
封面设计：李　坤
责任校对：周剑云
责任印制：丛怀宇

出版发行：清华大学出版社
网　　址：http://www.tup.com.cn，http://www.wqbook.com
地　　址：北京清华大学学研大厦 A 座　　邮　编：100084
社 总 机：010-62770175　　邮　购：010-62786544
投稿与读者服务：010-62776969，c-service@tup.tsinghua.edu.cn
质 量 反 馈：010-62772015，zhiliang@tup.tsinghua.edu.cn

印 装 者：北京嘉实印刷有限公司
经　　销：全国新华书店
开　　本：185mm×260mm　　印　张：19.25　　字　数：468 千字
版　　次：2020 年 11 月第 1 版　　印　次：2020 年 11 月第 1 次印刷
定　　价：78.00 元

产品编号：080683-01

前言

动漫产业作为文化艺术及娱乐产业的重要组成部分,具有广泛的影响力和潜在的发展力。

动漫行业是非常具有潜力的朝阳行业,科技含量比较高,同时也是现今精神文明建设中一项重要的内容,在国内外都受到了高度的重视。

进入 21 世纪,我国政府开始大力扶持游戏和动漫行业的发展,2015 年,国家新闻出版总署批准了北京、成都、广州、上海等 16 个"国家级动漫产业发展基地"。根据《国家动漫游戏产业振兴计划》草案,今后我国还要建设一批国家级游戏动漫产业振兴基地和产业园区,孵化一批国际一流水平的民族动漫企业。

国家对动漫企业给予了大力支持,如支持建设若干教育培训基地,培养、选拔和表彰民族动漫产业紧缺人才;完善文化经济政策,引导激励优秀动漫和电子产品的创作;建设若干国家数字艺术开放实验室,支持动漫产业核心技术和通用技术的开发,支持发展外向型动漫产业,争取在国际动漫市场占据一席之地。

包括动漫在内的数字娱乐产业的发展是一个文化继承和不断创新的过程。中华民族深厚的文化底蕴为中国发展数字娱乐及创意产业奠定了坚实的基础,并提供了广泛而丰富的题材。

动漫新文化的产生,源自新兴数字媒体的迅猛发展。这些新兴媒体的出现,为新兴流行艺术提供了新的工具和手段、材料和载体、形式和内容,带来了新的观念和思维。

目前,动漫已成为一种新的理念,包含新的美学价值、新的生活观念,主要表现在人们的思维方式上,它的核心价值是给人们带来了欢乐,它的无穷魅力在于天马行空的想象力。动漫精神、动漫游戏产业、动漫游戏教育构成了富有中国特色的动漫创意文化。

与动漫产业发达的欧美、日韩等地区和国家相比,我国的动漫产业仍处于文化继承和不断尝试的过程中。尽管中华民族深厚的文化底蕴为中国发展数字娱乐及动漫等创意产业奠定了坚实的基础,并提供了丰富的艺术题材,但从整体看,中国动漫及创意产业面临着诸如专业人才缺乏、原创开发能力欠缺等一系列问题。

一个产业从成型到成熟,人才是发展的根本。面对国家文化创意产业发展的需求,只有培养和选拔符合新时代要求的文化创意产业人才,才能不断提高我国动漫产品在国际动

漫市场的影响力和占有率。针对这种情况，目前全国有数百所高等院校新开设了数字媒体、数字艺术设计、平面设计、工程环艺设计、影视动画、游戏程序开发、美术设计、交互多媒体、新媒体艺术设计和信息艺术设计等专业。我们在科学的市场调查基础上，根据动漫企业的用人需求，针对高校的教育模式以及学生的学习特点，推出了这套动漫系列教材。

 本系列教材案例编写人员都是来自各个知名游戏、影视企业的技术精英骨干，拥有大量的研发成果，对一些深层的技术难点有着比较独特的分析和技术解析。在编写过程中，作者已尽可能地将最好的讲解呈现给读者了，若有疏漏之处，敬请不吝指正。

<div style="text-align:right">编　者</div>

章目录

第1章 | 漫画人物设计概述 / 1

第2章 | 绘图工具 / 7

第3章 | 漫画人物比例设计 / 53

第4章 | 五官造型的表现 / 70

第5章 | 现代少女头部刻画 / 84

第6章 | 头发的发型表现 / 91

第7章 | 多重情绪的表现 / 120

第8章 | 现代少女姿态表现 / 147

第9章 | 不同服饰的造型绘制 / 187

第10章 | 现代少女造型明暗绘制 / 229

第11章 | 现代少女上色技法 / 262

目录

第1章 漫画人物设计概述 / 1

1.1 漫画人物的分类 / 2
1.2 漫画人物的造型 / 4

第2章 绘图工具 / 7

2.1 传统工具 / 8
2.2 数码工具 / 10
2.3 绘画软件 / 12
2.4 Photoshop简介 / 13
 2.4.1 Photoshop的工作界面 / 13
 2.4.2 菜单栏 / 14
 2.4.3 工具箱 / 16
 2.4.4 工具选项栏 / 18
 2.4.5 面板 / 19
 2.4.6 图像窗口 / 19
 2.4.7 状态栏 / 19
2.5 SAI软件简介 / 20
 2.5.1 SAI的操作界面 / 20
 2.5.2 菜单栏 / 21
 2.5.3 快捷工具栏 / 22
 2.5.4 导航器 / 22
 2.5.5 色彩面板 / 23
 2.5.6 工具面板 / 23
 2.5.7 图层面板 / 24

 2.5.8 主视窗 / 24
 2.5.9 视图选择栏 / 25
 2.5.10 状态栏 / 25
2.6 SAI 2软件的基本操作 / 25
 2.6.1 创建与打开文件 / 25
 2.6.2 文件的保存 / 27
 2.6.3 色彩的选择 / 30
 2.6.4 工具面板 / 31
2.7 图层的基本功能 / 38
 2.7.1 图层面板中的各项功能 / 38
 2.7.2 创建图层 / 39
 2.7.3 复制与重命名图层 / 41
 2.7.4 隐藏图层与改变图层顺序 / 42
 2.7.5 链接图层 / 42
 2.7.6 转写与合并图像 / 43
 2.7.7 清除图层 / 44
 2.7.8 创建与合并图层组 / 45
 2.7.9 填充图层 / 46
2.8 SAI 2图层的高级功能 / 47
 2.8.1 图层的不透明度 / 47
 2.8.2 辅助着色 / 48
 2.8.3 选区的应用 / 50

第3章 漫画人物比例设计 / 53

3.1 少女的头身比例 / 54
 3.1.1 头身比例基本概念 / 54
 3.1.2 常见萌系少女头身比例 / 54
3.2 不同头身比例造型案例 / 55
 3.2.1 4头身造型案例 / 55
 3.2.2 5头身造型案例 / 61
 3.2.3 6头身造型案例 / 66

第4章　五官造型的表现 / 70

- 4.1 头部 / 71
 - 4.1.1 五官分布比例 / 71
 - 4.1.2 十字基准线的用法 / 72
- 4.2 眼睛 / 73
 - 4.2.1 眼睛的位置结构比例 / 73
 - 4.2.2 眼睛的绘制 / 75
- 4.3 眉毛 / 76
 - 4.3.1 眉毛的位置结构比例 / 76
 - 4.3.2 眉毛的绘制 / 76
- 4.4 鼻子 / 77
 - 4.4.1 鼻子的位置结构比例 / 77
 - 4.4.2 鼻子的绘制 / 78
- 4.5 嘴巴 / 79
 - 4.5.1 嘴巴的位置结构比例 / 79
 - 4.5.2 嘴巴的绘制 / 80
- 4.6 耳朵 / 82
 - 4.6.1 耳朵的位置结构比例 / 82
 - 4.6.2 耳朵的绘制 / 83

第5章　现代少女头部刻画 / 84

- 5.1 常见脸型的表现 / 85
- 5.2 萌系少女脸型绘制 / 86
 - 5.2.1 圆脸绘制案例 / 86
 - 5.2.2 瓜子脸绘制案例 / 87
 - 5.2.3 方脸绘制案例 / 88
 - 5.2.4 鹅蛋脸绘制案例 / 89

第6章　头发的发型表现 / 91

- 6.1 线条 / 92
 - 6.1.1 线条的基本形态 / 92
 - 6.1.2 头发的用线 / 94
- 6.2 光影作用 / 96
 - 6.2.1 光影的形成特点 / 96
 - 6.2.2 光照角度以及表现 / 97
- 6.3 不同发型的绘制 / 98
 - 6.3.1 短发的表现 / 98
 - 6.3.2 直发的表现 / 105
 - 6.3.3 卷发的表现 / 112

第7章　多重情绪的表现 / 120

- 7.1 不同情绪表情的表现 / 121
 - 7.1.1 简笔画面部表情的绘制 / 121
 - 7.1.2 人物表情符号的添加 / 121
- 7.2 头部表情的绘制 / 123
- 7.3 不同情绪的人物绘制 / 128
 - 7.3.1 人物悲伤情绪的表现 / 128
 - 7.3.2 人物郁闷情绪的表现 / 134
 - 7.3.3 人物喜悦情绪的表现 / 139

第8章　现代少女姿态表现 / 147

- 8.1 手部动态的表现 / 148
 - 8.1.1 手的基本结构 / 148

8.1.2 手的绘制 / 148
8.2 手臂部分的表现 / 150
　　8.2.1 手臂的基本结构 / 150
　　8.2.2 手臂的绘制 / 151
8.3 脚的绘制方法 / 153
　　8.3.1 脚的基本结构 / 153
　　8.3.2 脚的绘制 / 154
8.4 腿部动态的表现 / 155
　　8.4.1 腿部的基本结构 / 155
　　8.4.2 腿部的绘制 / 156
8.5 躯干部分的表现 / 158
　　8.5.1 躯干的基本结构 / 158
　　8.5.2 躯干的绘制 / 159
8.6 不同姿态绘制案例 / 160
　　8.6.1 蹲姿绘制案例 / 160
　　8.6.2 坐姿绘制案例 / 166
　　8.6.3 站姿绘制案例 / 175

第9章　不同服饰的造型绘制 / 187

9.1 服装的基本知识 / 188
　　9.1.1 褶皱走向 / 188
　　9.1.2 衣服褶皱的应用 / 189
9.2 各种服饰造型案例 / 190
　　9.2.1 和服造型绘制 / 190
　　9.2.2 裙装造型绘制 / 199
　　9.2.3 女仆装造型绘制 / 207
　　9.2.4 小礼服造型绘制 / 218

第10章　现代少女造型明暗绘制 / 229

10.1 猫耳少女造型设计 / 230
　　10.1.1 猫耳少女线稿设计 / 230
　　10.1.2 明暗色调的绘制 / 235
10.2 机甲少女造型设计 / 240
　　10.2.1 机甲少女线稿设计 / 241
　　10.2.2 明暗色调的绘制 / 248
10.3 民族风女孩造型设计 / 253
　　10.3.1 线稿设计 / 254
　　10.3.2 明暗色调的绘制 / 258

第11章　现代少女上色技法 / 262

11.1 色彩基础知识 / 263
　　11.1.1 三原色 / 263
　　11.1.2 固有色、光源色和环境色 / 264
　　11.1.3 色相、明度和纯度 / 265
　　11.1.4 冷暖色对比 / 266
11.2 猫耳少女的色彩绘制 / 266
　　11.2.1 整体固有色填充 / 267
　　11.2.2 色彩细节刻画 / 268
11.3 机甲少女的色彩绘制 / 276
　　11.3.1 整体固有色填充 / 276
　　11.3.2 色彩细节刻画 / 278
11.4 民族风女孩的色彩绘制 / 287
　　11.4.1 整体固有色填充 / 287
　　11.4.2 色彩细节刻画 / 289

现代少女
绘制技法

现代少女
绘制技法

第1章 ｜ 漫画人物设计概述

1.1 漫画人物的分类

漫画人物的分类方法有很多种，一般按照性格、年龄、画风等来划分，再结合不同民族风格特点进行区分。本书以写实漫画、少年漫画和 Q 版漫画为例来介绍漫画人物的分类。

1 写实漫画

写实类型的漫画题材都直接源自于生活，通过漫画的表现形式来谱写生活的点滴，是生活的真实写照。

日本漫画家小烟健是写实漫画的代表人物之一。小烟健的画不论人物的造型、道具，还是场景，都是典型的学院派的一丝不苟的风格，他的作品还惯用强烈的明暗对比来表现场景，使画面呈现真实而华丽的效果，如图 1-1 所示。

图1-1

2 少年漫画

少年漫画是目前主流的漫画类型，面向少年读者。少年漫画占据了大部分市场，很多少年漫画杂志都是按周发行。现在少年漫画的主要忠实读者是青少年和一些成年人等，如图 1-2 所示。

图1-2

3 Q版漫画

在漫画中存在着一群很可爱的人物造型，即使性格迥异，外形或者年龄不同，但他们都有一个共同的特点——Cute。Cute 俗称 Q，也就是可爱的，伶俐的，漂亮的，逗人喜爱的，但也有解释为装腔作势的，做作的。我们常常称赞美丽小巧的女孩 cute，cute 的意思也可以是帅，纯帅，就是单纯的很帅。中国口语、网游、漫画中常用同音 Q 简化 cute，这样的人物类型被称作"Q版"，以包子脸和矮个子的可爱形象著称。Q版的绘制技法很适合初学者，比正常头身的人物绘制更容易掌握。Q版角色的特点在 2～5 头身之间，有时会出现 1 头身的特别表现；在外形上简化了人体的关节结构，变得更加圆润与俏皮。

Q版人物在很多产品设计中深得人们的喜爱，形成了独特的艺术风格，简洁概括的造型及色彩构成突显了 Q 版人物的性格特点及职业特性，如图 1-3 所示。

图1-3

1.2 漫画人物的造型

人物造型设计是根据剧中人物的身份、年龄、性格、民族、职业等特点,对角色外部形象造型进行的设计,多用于人物头、面部的化妆造型设计。

幼儿:幼儿的五官都集中在脸部下半部分1/2的部位,胖乎乎、圆墩墩的,头显得特别大,宽额头,看不到脖子,身长是等分,脚要短些,如图1-4所示。

图1-4

小孩:运用夸张的手法表现眼睛、口、鼻、眉毛及耳朵五官的结构。眼睛在脸部1/2以下的部位,下巴的曲线是圆的,眼睛和眉毛的距离远,有比较鲜明的个性特征,如图1-5所示。

图1-5

卡漫女性：卡漫女性身体结构简洁概括，服饰造型有比较鲜明的个性特征，脸部特征突出，眼睛大致在脸部 1/2 的位置。大大的眼睛，唇、眉、下巴的线条越柔和越有女人味。肩部略斜，整体成曲线形，腰部很细，胸部隆起，臀部较大，脚踝较细，如图 1-6 所示。

图1-6

情景漫画：情景漫画是根据剧情需要，对美少女及美少男人物进行组合，结合背景环境的衬托，突出男性的整体体型结构造型的块面分明，及女性的娇柔可爱的结构造型，如图 1-7 所示。

图1-7

男性：眼睛在脸部 2/3 的部位。眼睛细细的，口、鼻较大，下巴的线条较粗犷，眉毛粗一点，比较有男人味。线条有力，肩膀较宽，胸部成扇形，腰比肩窄，脖子较粗，整体服饰设计比较宽松，动态设计相对比女性设计更为夸张，如图 1-8 所示。

图1-8

老人：老年人脸部的骨骼较为凸出，女人稍微丰满些，口、眼、鼻四周都有很明显的皱纹，肩部较窄，若再画上挂着拐杖就更显老了，如图1-9所示。

图1-9

现代少女
绘制技法

第2章 ┃ 绘图工具

2.1 传统工具

手绘漫画需要经过草图、清稿、勾线等一系列步骤，所需要的一些传统工具有纸（见图2-1）、笔、墨水、尺、网点纸等。

1 绘画纸

常用的纸张有原稿纸和网点纸。漫画用原稿纸有 A4 和 B4 两种。在日本，B4 用于商业杂志投稿。A4 纸规格为 21cm×29.7cm，世界上多数国家所使用的纸张尺寸都是采用这一国际标准。

原稿纸：原稿纸是漫画专用纸，吸水耐用而且很厚，经得起反复渲染，自身有用于排版的格子设计，分为出血框、安全框、尺寸框。这种纸可以用来绘制草稿并进行描线。

网点纸：网点纸也叫网纸，从材料上分为纸网和胶网等。胶网自带黏合面，纸网则需要用胶水粘贴，胶网的价格一般比纸网贵。

透明胶网：透明胶网以透明不干胶片为介质，成本相对较高，但不需重复描线，使用简便。可用薄纸（如信纸）在原稿上用细钢笔描出所需网点区域的轮廓。

不透明纸网：不透明纸网介质为无黏性的透明胶片，成本、效果适中，可反复使用。需结合复印机使用，操作相对比较麻烦。

- 渐变格网：表现纹理的明暗，也可用于表现气氛。
- 普通平网：常用来表现阴影。
- 泡泡气氛网：用于表现梦幻的恋爱气氛。
- 纹路网：常表现物体的纹路和质感。
- 闪光气氛网：表现紧张剧烈的情感和气氛。
- 小花图案网：常表现布料的花纹。

图2-1

2 画笔（见图2-2）

完成一幅画作需要经过很多工序，需要用到的笔也有很多，例如铅笔、蘸水笔、毛笔、马克笔等。

蘸水笔：用来上墨线。蘸水笔的种类比较多，可以根据所绘制内容的不同选用不同粗细的蘸水笔。蘸水笔由笔尖和笔杆两部分拼接而成，并且可以拆换笔尖。

- 硬G笔尖弹性很强，圆笔尖适合绘制很细的线条。
- D型笔尖弹性小，较易控制线条的粗细变化。
- 学生笔尖弹性小，绘制的线条较细且较均匀。
- 小圆笔尖最细，适合绘制较精细的细节部分。

另外，自动铅笔、针管笔、鸭嘴笔、毛笔、马克笔等都是比较常用的画笔工具。

自动铅笔：绘制草图最好选用笔尖较细的自动铅笔。

针管笔：出墨稳定，适合绘制细节，有一次性和上墨两种类型。

鸭嘴笔：用于绘制框线。可通过调节旋钮绘制出粗细不等的直线。

毛笔：用于大面积的涂黑或者上色。

马克笔：用于书写拟声词或者上色。

图2-2

3 墨水（见图2-3）

耐水性墨水：漫画中专用于勾线或书写的墨水，特点是遇水不会溶化，流动性、墨浓度、附着力以及耐晒指数极高。

水溶性墨水：可渗水调出不同的浓度，具有良好的渗透性和可变性，涂黑时使用，也可以用墨汁代替。

彩色墨水：可分为速干性和耐水性两种彩色墨水，性质和黑色墨水一样的。

图2-3

白色墨水：可分为水溶性和耐水性两种白色墨水，水溶性覆盖率低，而耐水性白色墨

水主要是修正墨水，覆盖性强。

修正液：大面积修正就需要白色墨水，而精修使用修正液会很方便，笔形的设计也很好用。

4 橡皮擦（见图2-4）

普通橡皮擦：最常见的橡皮擦，可以大面积地擦去铅印。

花橡皮擦：样式漂亮，但材质较硬，不易擦除。

可塑美术橡皮擦：材质比较软，可塑性及黏着性强。

图2-4

5 尺子与美工刀（见图2-5、图2-6）

普通尺子：可互相配合绘制出平行线、直角线和速度线。

云形尺：尺子内部有很多弯曲的空槽，用于绘制各种复杂的曲线。

模板尺：模板尺的用法和云形尺一样，用于辅助绘制形状固定的几何体。

美工刀：除了削铅笔外也可用于制作网点效果。

图2-5　　　　　　　　　　　　　　　图2-6

2.2 数码工具

随着科技的高速发展，计算机已经得到广泛的应用，漫画的绘制方法不仅仅局限于在纸上作画，漫画设计已进入了无纸化时代。数码绘画的方法有鼠标绘画、数位板绘画等，下面来看看数码绘画需要一些什么工具。

计算机是数码绘图最基本的工具（见图2-7），可以使用鼠标或数码笔进行单独绘制。

建议最好使用台式机器,计算机内存越大越好。

扫描仪可以将纸上的原画扫描到电脑中,再利用相关软件进行上色处理,是职业漫画师所需要的绘画机器之一,如图 2-8 所示。

图2-7　　　　　　　　　　　　　　　　图2-8

数位板又叫手绘板,是数码手绘工具中最重要的一个硬件,可直接安装驱动并配合绘图软件进行绘画,是漫画工作者最常用的数码工具,如图 2-9 所示。

液晶屏数位板改变了传统数位板的绘画模式,可在屏幕上进行绘画,目前也正在普及使用,如图 2-10 所示。

图2-9　　　　　　　　　　　　　　　　图2-10

拷贝台是制作漫画、动画时的专业工具,可以用来绘制分解动作(中间画),也可以用来将草稿描绘成正稿,如图 2-11 所示。

图2-11

2.3 绘画软件

Photoshop 图像处理软件是目前最流行的图像处理软件之一，拥有强大的图像处理功能，也可进行漫画绘图等，其界面如图 2-12 所示。

图2-12

Painter 是顶级的仿自然绘画软件，自带多种仿自然画笔，可以绘制出绚丽多彩的图案，是绘画者的首选软件之一，其界面如图 2-13 所示。

图2-13

SAI 是一款小型的绘画软件，许多功能更加人性化，可以任意旋转、翻转画布、缩放时反锯齿，绘制出来的线条流畅且有修正功能，其界面如图 2-14 所示。

图2-14

2.4 Photoshop简介

下面介绍 Photoshop CC 工作区的工具、面板和其他常用功能。

2.4.1 Photoshop 的工作界面

Photoshop 工作界面的设计非常系统化，便于操作和理解，同时也易于被人们接受，主要由菜单栏、工具箱、状态栏、面板和工作界面等几个部分组成。如图 2-15 所示。

图2-15

2.4.2 菜单栏

Photoshop CC 共有 11 个主菜单，如图 2-16 所示，每个菜单内都包含相同类型的命令。例如，【文件】菜单中包含的是用于设置文件的各种命令，【滤镜】菜单中包含的是各种滤镜。

图 2-16

单击一个菜单的名称即可打开该菜单；在菜单中，不同功能的命令之间采用分隔线进行分隔，带有黑色三角标记的命令表示还包含下拉菜单，将光标移动到这样的命令上，即可显示下拉菜单，如图 2-17 所示为【模糊】|【方向模糊】下的子菜单。

选择菜单中的一个命令便可以执行该命令，如果命令后面附有快捷键，则无须打开菜单，直接按下快捷键即可执行该命令。例如，按 Alt+Ctrl+I 快捷键可以执行【图像】|【图像大小】命令，如图 2-18 所示。

图 2-17

图 2-18

有些命令只提供了字母，要通过快捷方式执行这样的命令，可以按下 Alt 键 + 主菜单的字母。使用字母执行命令的操作方法如下：

（1）打开一个图像文件，按 Alt 键，然后按 E 键，打开【编辑】下拉菜单，如图 2-19 所示。

（2）然后按 L 键，即可打开【填充】对话框，如图 2-20 所示。

图 2-19

图 2-20

如果一个命令的名称后面带有…符号，表示执行该命令时将打开一个对话框，如图2-21所示。

如果菜单中的命令显示为灰色，则表示该命令在当前状态下不能使用。

Photoshop中常用的菜单说明如下。

图2-21

1 文件菜单

文件菜单主要用于创建文件，设置文件的基础参数，存储及导入导出文件，批处理图片，置入图片，文件打印等功能，如图2-22所示。

2 编辑菜单

编辑菜单主要结合工具箱对当前绘制的画面运用剪切、拷贝、填充、描边等工具进行操作，对整体画面进行形态编辑及图案定义设置，特别是对画面的参数进行精确定位，如图2-23所示。

图2-22

图2-23

3 图像菜单

图像菜单主要对图片的色彩的饱和度、纯度、色彩冷暖等进行细节的调整，对整体画面运用亮度/对比度、色阶、曲线及曝光度等进行编辑调整，如图2-24所示。

4 滤镜菜单

滤镜菜单主要对画面进行一些特殊的效果处理，滤镜库预置了很多种肌理纹理的转换模块，模拟各种处理画面的构成方式，风格化模块为画面预置了几种特殊的纹理效果。模糊模块重点突出对整体画面模糊特殊效果的处理，滤镜模块也是photoshop处理图片特殊表现最为丰富的智能模块。如图2-25所示。

图2-24

图2-25

5 窗口菜单

窗口菜单主要集中了控制面板的各个模块，控制面板可以细分为24个，包括有：导航器、动作、段落、段落样式、仿制源、工具预设、画笔、画笔预设、历史记录、路径、色板、时间轴、属性、调整、通道、图层、图层复合、信息、颜色、样式、直方图、注释、字符、字符样式。

可以通过点击菜单栏里的"窗口"菜单实现添加和减少面板的显示，打上对勾的面板后即可在右边的控制面板区域内展示，如图2-26所示。

2.4.3 工具箱

第一次启动应用程序时，工具箱将出现在屏幕的左侧，可通过拖动工具箱的标题栏来移动它。通过选择【窗口】|【工具】命令，用户也可以显示或隐藏工具箱；Photoshop CC 的工具箱如图2-27所示。

图2-26

单击工具箱中的一个工具即可选择该工具，将光标停留在一个工具上，会显示该工具的名称和快捷键，如图 2-28 所示。我们也可以按下工具的快捷键来选择相应的工具。右下角带有三角形图标的工具表示这是一个工具组，在这样的工具上按住鼠标可以显示隐藏的工具，如图 2-29 所示；将光标移至隐藏的工具上然后放开鼠标，即可选择该工具。

图2-27　　　　　图2-28　　　　　　　　　图2-29

工具箱中的常用工具说明如下。

1 选择工具组

（1）矩形选框工具：选择该工具可以在图像中创建矩形选区。按住 Shift 键拖动光标，可创建出正方形选区。

（2）移动工具：移动选区的图像部分，如果没有建立选区，则移动的是整幅图像。

（3）套索工具：用这个工具可以建立自由形状的选区。

（4）魔棒工具：这个工具自动地以颜色近似度作为选择的依据，适合选择大面积颜色相近的区域。如果想选定不相邻的区域，按住 Shift 键对其他想要增加的部分单击，可以扩大选区。

（5）裁切工具：可用来切割图像，选择使用该工具后，先在图像中建立一个矩形选区，然后通过选区边框上的控制柄（边线上的小方块）来调整选区的大小，按下 Enter 键，选区以外的图像将被切掉，同时 Photoshop 会自动将选区内的图像建立一个新文件。按 Esc 键可以取消操作。使用该工具时，光标会变成按钮上的图标样子。

（6）切片工具：可以在 Photoshop 中切割图片并输出，也可将切割好的图片转移至 ImageReady 中进行更多的操作。

2 着色编辑工具组

（1）喷枪工具：用来绘制非常柔和的手绘线。

（2）画笔工具：用来绘制比较柔和的线条。

（3）橡皮图章工具：这是自由复制图像的工具。选择该工具后，按住 Alt 键单击图像

某一处，然后在图像的其他地方单击鼠标左键，即可将刚才光标所在处的图像复制到该处。如果按住鼠标左键不放拖动光标，则可将复制的区域扩大，在光标的旁边会有一个十字光标，用来指示所复制的原图像的部位（注意：可以在同时打开的几个图像之间进行这种自由复制）。

（4）历史记录画笔工具：使用该工具时，按住鼠标左键，在图像上拖动，光标所过之处，可将图像恢复到打开时的状态。当你对图像进行了多次编辑后，使用它能够将图像的某一部分一次恢复到初始状态。

（5）橡皮擦工具：能把图层擦为透明，如果是在背景层上使用此工具，则擦为背景色。

（6）模糊工具：用来减少相邻像素间的对比度，使图像变模糊。使用该工具时，按住鼠标左键拖动光标在图像上涂抹，可以减弱图像中过于生硬的颜色过渡和边缘。

（7）减淡工具：拖动此工具可以增加光标经过之处图像的亮度。

3 专用工具组

（1）渐变工具：用逐渐过渡的色彩填充一个选择区域，如果没有建立选区，则填充整幅图像。

（2）油漆桶工具：用前景颜色填充选择区域。

（3）直接选择工具：用来调整路径上锚点的位置的工具。使用时光标变成箭头样。

（4）文字工具：用来向图像中输入文字。

（5）钢笔工具：路径勾点工具，勾画出首尾相接的路径（注意：路径并不是图像的一部分，它是独立于图像存在的，这点与选区不同。利用路径可以建立复杂的选区或绘制复杂的图形，还可以对路径灵活地进行修改和编辑，并可以在路径与选区之间进行切换）。

（6）矩形工具：选择此工具，拖动光标可画出矩形。

（7）吸管工具：将所取位置的点的颜色作为前景色，如同时按住Alt键，则选取背景色。使用时，光标会变成按钮上标示的图标样。

4 导航工具组

（1）抓手工具：当图像较大，超出图像窗口的显示范围时，使用此工具来拖动图像在图像窗口内滚动，可以浏览图像的其他部分。使用该工具时，光标会变成其工具按钮上所标注的图标样。

（2）缩放工具：用来放大或缩小图像的显示比例。

2.4.4 工具选项栏

大多数工具的选项都会在该工具的选项栏中显示，选中渐变工具状态的选项栏如图2-30所示。

图2-30

选项栏与工具相关,并且会随所选工具的不同而变化。选项栏中的一些设置对于许多工具都是通用的,但是有些设置则专用于某个工具。

2.4.5 面板

使用面板可以监视和修改图像。在【窗口】菜单下,可以控制面板的显示与隐藏。默认情况下,面板以组的方式堆叠在一起,用鼠标左键拖动面板的顶端可以移动面板组,还可以单击面板左侧的各类面板标签打开相应的面板。

用鼠标左键选中面板中的标签,然后拖动到面板以外,就可以从组中移去面板。

2.4.6 图像窗口

通过图像窗口可以移动整个图像到工作区中的位置。图像窗口显示图像的名称、百分比率、色彩模式以及当前图层等信息,如图2-31所示。

图2-31

单击窗口右上角的 ▬ 图标可以最小化图像窗口,单击窗口右上角的 ▢ 图标可以最大化图像窗口,单击窗口右上角的 ✕ 图标则可关闭整个图像窗口。

2.4.7 状态栏

状态栏位于图像窗口的底部,它左侧的文本框中显示了窗口的视图比例,如图2-32所示。在文本框中输入百分比值,然后按Enter键,可以重新调整视图比例。

图2-32

在状态栏上单击，可以显示图像的宽度、高度、通道数目和颜色模式等信息，如图2-33所示。

如果按住Ctrl键单击（按住鼠标左键不放），可以显示图像的拼贴宽度等信息，如图2-34所示。

图2-33

图2-34

单击状态栏中的 ▶ 按钮，弹出如图2-35所示的快捷菜单，在此菜单中可以选择状态栏中显示的内容。

图2-35

2.5 SAI软件简介

SAI 是 Easy Paint Tool SAI 的简称，是专门用于绘画的软件，许多功能较 Photoshop 更加人性化，如可以任意旋转、翻转画布，缩放时具有反锯齿以及手抖修正功能，而且可以模拟现实中的一些画笔效果，许多动画原画和漫画作者都在用这个软件。本章主要介绍SAI 2 的操作界面及其功能。

2.5.1 SAI的操作界面

SAI 是来源于日本的绘画软件，结合了 PS、PT 的大部分功能，SAI 最大的优点是对电脑配置没有要求，只要能开机的电脑就能使用，而且针对日本画风的漫画进行了优化以及

精简，操作简单。对于使用过其他绘画软件的用户来说，SAI软件上手就非常容易，因为一些软件的用法是相通的。对使用数码工具绘画的初学者来说，SAI软件直观易懂的功能与清晰简洁的界面也是很易掌握的。

SAI 2 的工作界面由菜单栏、快捷工具栏、导航器、色彩面板、工具面板、图层面板、主视窗、视图选择栏和状态栏等部分组成，如图2-36所示。

图2-36

2.5.2 菜单栏

菜单栏中共有10个菜单，包括文件、编辑、图像、图层、选择、尺子、滤镜、视图、窗口和帮助命令，如图2-37所示。

| 文件(F) | 编辑(E) | 图像(I) | 图层(L) | 选择(S) | 尺子(R) | 滤镜(T) | 视图(V) | 窗口(W) | 帮助(H) |

图2-37

菜单栏中各菜单的基本功能如下。

- 文件：包含新建、打开、保存数据、关闭、退出等与文件管理相关的功能。
- 编辑：包含还原、重做、剪切、拷贝、粘贴、全选等基本的编辑功能。
- 图像：可以对画面的分辨率、尺寸等进行设定，还可以选择和裁剪画布。
- 图层：包含对图层进行编辑的各种功能。其中的一部分功能在图层面板中有快捷按钮。
- 选择：可对当前选中的区域进行操作。除了可进行基本的取消、反转操作外，还可以扩大或收缩选区的像素。

- 尺子：SAI 2 的新增功能。有直线尺子与椭圆尺子两种，可以用画笔围绕着尺子画出直线、曲线和椭圆。
- 滤镜：可以对特定的图层、图层组或者选区进行色调调整操作，并新增了模糊滤镜，可以模糊画面。
- 视图：包括旋转角度与大小缩放等功能，可以对视图进行调节等多种操作。
- 窗口：可以控制各个面板的显示位置，也可以使整个操作界面重新初始化。
- 帮助：可以对快捷键与工具/功能变换等进行设定，建议用户将各个快捷键设置在键盘上最适合自己的位置。

2.5.3 快捷工具栏

快捷工具栏包括撤销、重做、取消选择区域、选区反选等使用比较频繁的功能，如图 2-38 所示。

图 2-38

快捷工具栏的基本功能如下。

- 撤销/重做：返回到上一步的操作状态或者回到下一步的操作（前提是有返回到上一步或多步的操作）。
- 对选择范围进行操作：第 1 个按钮为取消选区，第 2 个按钮为反转选区，第 3 个按钮为显示或隐藏选区边界线。隐藏选区边界线可以更方便地查看画面细节，但要注意的是，隐藏不等于不存在，绘制完选区内的图像后需要取消选区。
- 缩放倍率：可以调节主视窗中画面的大小比例，单击 按钮可将视图复位到合适大小显示。
- 旋转角度：可以设定画面的倾斜角度，单击 按钮可复位。
- 视图反转：单击该按钮可以左右翻转画布，翻转画布后，按钮会呈红色；再次单击即可复位。翻转画布可以更清楚地看到绘画中存在的问题。
- 手抖修正：可以对手抖的自动修正程度进行设定，有 0 ~ S-7 等 23 个级别，S-7 为手抖修正的最高级别，但如果将手抖修正级别设置得太高，绘画时容易产生线条延迟。
- 切换为直线绘图模式：单击该按钮，在画面中单击鼠标并拖动至合适位置，松开鼠标即可绘制出直线。

2.5.4 导航器

通过画面缩略图可以实时观察画面的整体情况，黑色的线框表示主视窗中所显示的画

布区域，可以通过移动方框改变显示区域，还可以通过滑块与按钮改变画面的显示大小，如图2-39所示。

主视窗中的画面大小比例，可以通过■、■按钮进行调节，单击■按钮可返回初始状态。通过移动旋转角度的滑块或单击按钮可以改变画面的倾斜角度，同样单击■按钮可返回初始状态。

图2-39

2.5.5 色彩面板

色彩面板是选取绘画色彩的地方，色彩的选择方法有5种，单击上方的图标可以隐藏/显示相应的面板。用户还可以在这里保存常用的颜色。如图2-40所示，SAI中已经自动存储了一些常用的色彩。

图2-40

2.5.6 工具面板

工具面板中包括绘画时必不可少的各种编辑工具与上色工具，每种工具都可以进行单独的详细设定，如图2-41所示。

固定工具：这里放置了10种固定的编辑工具。其中右侧的三个方块分别为"前景色/背景色/透明色"。

自定义工具：这里放置了一些有关绘画与着色的画笔工具，用户不仅可以对已有的笔刷进行个性化设置，同时也可以添加新画笔。

工具参数：通过调整工具参数，可以对各种工具进行详细设定。根据所选工具的不同，面板中的参数也会有一些不同。

2.5.7 图层面板

在图层面板中可以看到所有的图层，并可以创建图层与图层组。图层组可以对图层进行分类管理，还可以对各组图层进行统一设置，如图 2-42 所示。

图 2-41

图 2-42

2.5.8 主视窗

主视窗是整个软件中最重要的一个区域，是绘制图像的主要空间，是对图层进行着色的区域，所有与绘画有关的工作都是在这里进行的，可以通过快捷工具栏与视图菜单等来变更视窗的显示区域，如图 2-43 所示。

拖动右侧与下方的滑块可以移动画布的位置，当画布的面积比视窗大时，可以利用滑块将视窗移动到需要的位置。

2.5.9 视图选择栏

当需要同时打开多个文件时,可以在这里对不同的画布进行切换,当前正在使用的文件会以紫色表示,如图2-44所示。

图2-43

图2-44

2.5.10 状态栏

状态栏如图2-45所示,其上显示电脑内存的使用量以及磁盘已使用的容量百分比,磁盘的可用空间最好大于10GB,容量不足容易卡顿。

图2-45

2.6 SAI 2 软件的基本操作

在上一节中已经详细地介绍了SAI 2软件的操作界面,下面将介绍SAI 2软件的一些基本操作。

2.6.1 创建与打开文件

1 创建画布

在SAI 2软件中创建新画布的方式有两种,一种是利用软件中预设的尺寸直接创建画布;另一种则是由用户自由指定宽度、高度、分辨率,创建一张任意大小的画布。下面将具体介绍创建画布的方法。

（1）选择"文件"|"新建"命令，如图2-46所示。

（2）执行上述操作后，即可弹出"新建画布"对话框，用户可以对画布的宽度、高度、打印分辨率进行设定，也可以单击"预设尺寸"右侧的三角形下拉按钮，在弹出的列表中选择预置的尺寸，设置完成后单击OK按钮即可，如图2-47所示。

图2-46

图2-47

2 打开原有文件

（1）选择"文件"|"打开"命令，如图2-48所示。

（2）弹出"打开画布"对话框，用户可以选择需要打开的文件，单击"打开"按钮，如图2-49所示。

图2-48

图2-49

（3）打开原有文件，如图 2-50 所示。

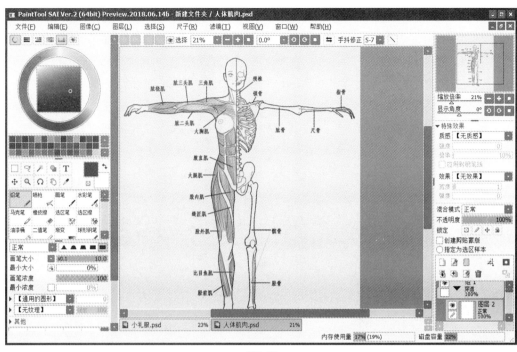

图2-50

提示：SAI 2 支持的图像格式如下。

- SAI 2（SAI 1）格式：SAI 特有的文件格式，可以完整保留图像中包括钢笔图层在内的所有详细信息。
- Photoshop 格式：主要用于在其他支持 PSD 格式的绘图软件之间交换数据，不能保存钢笔图层。
- Bitmap 格式：Windows 标准图像格式，可以无损地保存图像文件，但数据的体积比较大。
- JPEG 格式：网络上常用的图像格式，可以对图像品质进行设定，品质越低，体积越小。
- PNG 格式：在网络上发表作品时使用的图像格式，可以保存图像的不透明部分。
- TARGA 格式：TrueVision 公司为其显卡所开发的一种图像文件格式。

2.6.2 文件的保存

在 SAI 2 中共有 3 种保存文件的方法，分别是保存为新文件（或覆盖原文件）、另存为其他文件以及输出为指定格式的文件，用户可以根据需要选择保存的方式。

1 保存新文件

（1）选择"文件"|"保存"命令，如图 2-51 所示。

（2）执行上述操作后，即可弹出"保存画布"对话框，如图2-52所示。

（3）单击"保存类型"右侧的下三角形按钮，在弹出的下拉列表中可以选择保存文件的格式，如图2-53所示，单击"保存"按钮，即可保存文件。

图2-51

图2-52

图2-53

2 另存为其他文件

（1）选择"文件"|"另存为"命令，如图2-54所示。

（2）弹出"另存画布"对话框，在"文件名"文本框中输入名称，单击"保存"按钮，如图2-55所示。

图2-54

图2-55

保存文件后，在保存位置可以找到保存的文件，如图2-56所示。

图2-56

3 导出为指定格式的文件

（1）选择"文件"|"导出为指定格式"|".psd（Photoshop）"命令，如图2-57所示。

（2）弹出"导出为指定格式"对话框，在"文件名"文本框中输入名称，单击"保存"按钮，如图2-58所示。

图2-57

图2-58

（3）执行上述操作后，即可将文件保存，在计算机中的相应位置可以找到保存的文件，如图2-59所示。

图2-59

2.6.3 色彩的选择

在 SAI 2 的色彩面板中，包含有"色环""RGB 滑块""色盘"等 6 种不同的色彩模块，单击相应的图标即可显示（隐藏）对应的模块，用户可以自行挑选需要的模块并把它显示在色彩面板中。下面介绍色彩面板及其使用方法。

单击相应的图标即可显示 / 隐藏相应的色彩模块，如图 2-60 所示，在显示的色彩模块中，可以选择"色环"与"HSV 滑块"中的色彩实现方式。

图2-60

1 色环

单击"色环"按钮，即可弹出"色环"面板，如图 2-61 所示。以 HSV（色相 / 饱和度 / 亮度）的方式来构成色彩，色相由外侧的圆环来选择，饱和度和亮度由中间的方块确定。

2 RGB 滑块

单击"RGB 滑块"按钮，即可弹出"RGB 滑块"面板，如图 2-62 所示。以 RGB（光的三原色，即红 / 绿 / 蓝）的方式来构成色彩，调制出来的色彩可以通过工具面板中的"前景色"图标来确认。

图2-61　　　　　　　　图2-62

3　HSV 滑块

单击"HSV 滑块"按钮，即可弹出"HSV 滑块"面板，如图2-63 所示。以滑块的方式来对 HSV（色相/饱和度/亮度）进行定位色彩选择方式，根据色彩显示方式的不同，其中的项目也会随之发生变化。

4　显示中间色条

单击"显示中间色条"按钮，即可弹出"显示中间色条"面板，如图2-64 所示。两端的方框填充上色以后，中间的滑块会显示出二者之间的过渡色，用户可以从中拾取需要的颜色，每个滑块都可以独立使用。

图2-63　　　　　　　　图2-64

5　显示用户色板

单击"显示用户色板"按钮，即可弹出"显示用户色板"面板，如图2-65 所示。用户可以将想要选用的颜色保存在色盘之中，通过在小方框上单击鼠标右键即可进行保存、删除等操作。

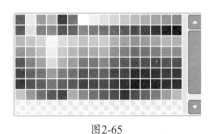

图2-65

2.6.4　工具面板

工具面板包含"固定工具""自定义工具"与"参数选项"3 部分。"固定工具"包括区域选择以及视图操作工具，"自定义工具"则为绘画用的画笔工具，以上两者都可以通过"参数选项"来进行详细设置。下面具体介绍工具面板及其使用方法。

1　固定工具

固定工具由选择工具、套索工具、魔棒工具、移动工具、缩放工具、旋转工具、抓手工具、

吸管工具等组成，如图2-66所示。

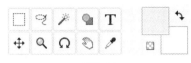

图2-66

- 选择工具▢：能够选择一个矩形区域的工具，另外，它还可以对选择后的区域做变形处理。
- 套索工具：能够像画笔一样徒手绘制任意形状的选择区域，可以设定是否带有抗锯齿效果。
- 魔棒工具：单击画面中的某一位置后，系统将自动选择与该部位色彩相同且相连的区域。
- 几何工具：SAI 2 的新增功能，弥补了 SAI 1 无法画圆的缺陷；除了圆，还可以绘制三角形与正方形。按住 Shift 键的同时，单击鼠标左键并拖动，至合适位置后释放鼠标左键，即可绘制出圆、等边三角形或正方形。
- 文字工具T：SAI 2 的新增功能，选择此工具后，在右下方设置相应的字体属性，再在主视窗中单击，输入文字即可。
- 移动工具：可以对某一个图层或者某一个选区进行移动的工具。
- 缩放工具：能够将画面放大、缩小（可按住 Ctrl 键使用）的工具，可以通过单击鼠标，或者框住一定的区域来放大画面。
- 旋转工具：能够旋转画布的工具，快捷键为"Alt + 空格"。
- 抓手工具：可以移动主视窗中画面的位置，也可按住空格键使用。
- 吸管工具：可以拾取画面中已有的色彩，按住 Alt 键后在目标颜色上单击鼠标左键即可吸取颜色。
- 透明色：可以将当前的前景色变为透明状，结合不同的笔刷工具使用这一功能，可以制作出一些橡皮擦无法实现的效果。
- 切换色彩：可以将前景色与背景色进行切换，每单击一次该按钮，前景色与背景色就会互换。
- 前景色：绘画时的色彩是以前景色来表示的，用户可以在这里确认画笔的当前颜色。
- 背景色：被前景色图标遮住一角的是背景色，需要注意的是 SAI 2 中的背景色与其他绘图软件中的背景色略有不同。

2 自定义工具

自定义工具分为"基本工具"和"定制工具"，下面介绍自定义工具及其用法。

（1）基本工具：包含绘制线稿和上色的各种笔刷工具，如图2-67所示，每种工具都可以通过下方的参数来进行详细的设定。

图2-67

- 铅笔工具：同使用自动铅笔一样，是绘制清晰轮廓的画线工具。
- 喷枪工具：轮廓模糊、整体呈雾状，适用于上色。
- 画笔工具：同使用丙烯颜料一般，是色彩鲜艳流畅的着色工具。
- 水彩笔工具：同使用色彩颜料一般，是具有一定透明感的上色工具。
- 马克笔工具：能够表现墨水渗入画纸效果的画笔工具。
- 橡皮擦工具：消除不需要的线条与色彩，多用于画面的修正。
- 选区笔工具：绘制出选择范围的画笔工具，普通图层与钢笔图层都能用。
- 选区擦工具：消除选择范围的橡皮工具，也属于通用工具。
- 油漆桶工具：为整个图层或者一定区域填充同一色彩的工具。
- 二值笔工具：绘制边缘粗糙的单一色线条的工具（无渐变效果），无法设定笔的参数。
- 渐变工具：直接绘制前景色到背景色或前景色到透明色的渐变，在左下方可以设置线性或者圆形渐变，单击鼠标左键拖动拉出线后，线两端的位置还可以进行调整。
- 球形钢笔工具：与铅笔工具的作用相似，同样可以绘制出清晰的线条。

（2）定制工具：在SAI 2的自定义工具中，除了上面介绍的基本工具外，还有由基本工具变化而来的定制工具，实际绘画时它们之间的区别比较明显，用户可以将更改参数后的笔刷另存为新笔刷，还可以在网络上寻找不同的笔刷，适当的笔刷可以让各种繁复的小物体的绘制变得更加简单，如图2-68所示。

图2-68

3 参数选项

在选择了某种工具后，会出现工具的详细参数，如图2-69所示。

图2-69

4 铅笔工具与喷枪工具的参数设定

铅笔工具与喷枪工具的设置参数虽然有所不同,如图2-70所示,但设定的选项完全一致,这些是画笔的基本选项,所有的画笔都包含这些项目。下面对各个参数进行详细的介绍。

图2-70

在参数面板中单击"正常"右侧的三角形下拉按钮,在弹出的列表中选择各个选项可以对画笔的绘画模式进行设定,如图2-71所示。"正常"就是以正常的方式使用前景色来进行着色,"正片叠底"是为普通的前景色添加正片叠底效果,以较深的方式进行着色,图2-72所示为效果对比图。

笔尖的形状:指画笔轮廓的模糊程度,总共有5个等级可选,如图2-73所示。每个等级的效果都有所不同,越靠右边的等级,绘制出来的笔触越清晰,如图2-74所示。

图2-71　　　　图2-72　　　　图2-73　　　　图2-74

画笔浓度:可以对着色时色彩的浓度进行设定,浓度用数字0～100来表示,如图2-75所示。数值越小颜色越浅,数值越大颜色越深,分别设定数值为20、60、80、100的浓度进行绘制,效果如图2-76所示。

画笔形状：包含多种"不规则纹理"选项的下拉列表，如图2-77所示，可以对画笔的形状进行设定，在该下拉列表下方的"强度"与"倍率"中，可以对效果进行更细致的设定。

画笔纹理：可以为画笔添加各种纹理效果的下拉列表，如图2-78所示，其中包含多种纸张质感和材料纹理。

图2-75　　　　图2-76　　　　图2-77　　　　图2-78

5 画笔工具、水彩笔工具、马克笔工具的参数设定

这三种画笔工具的共同点是都可以用来进行混色处理。铅笔工具是在原有色的上方直接覆盖新的颜色，而这三种工具则可以将新的色彩与原有色彩中和，或者对原有色彩进行延伸。画笔工具、水彩笔工具、马克笔工具的默认参数选项分别如图2-79所示。

图2-79

在参数面板中单击"正常"右侧的三角形下拉按钮,如图2-80所示。可在弹出的下拉列表中选择各个选项对画笔的绘画模式进行设定,绘画模式比铅笔工具和喷枪工具多了两个选项:"鲜艳"和"深沉",正常、鲜艳、深沉、叠底绘画模式的对比图,如图2-81所示。

图2-80　　　　图2-81

"混色"是指在原有的色彩中添加另一种颜色,待两种中和之后产生出的新颜色。铅笔工具和喷枪工具都不具备此功能。能够进行混色的画笔,都附加有"混色""水分量""色延伸"三个选项(马克笔为两个),用户可以根据自己的喜好对混色与延伸的强度进行调节。

- 混色:拖动数值可以对色彩混合程度进行调节,如图2-82所示,数值范围为0~100。当数值为0时,画笔几乎不具有混色效果,涂过的地方会变成白色;当数值为100时,混合色彩的效果会非常强烈。以下是当混色数值为0、50、100时的画笔效果,如图2-83所示。

图2-82　　　　图2-83

- 水分量:拖动数值可以对色彩中的水分含量进行调整,如图2-84所示。数值越大,色彩中的水分越多,颜色越浅,效果如图2-85所示。

图2-84　　　　图2-85

- 色延伸:对原色的色彩进行拉伸延长,将其慢慢转化为新色彩的过程。拖动滑块可以对延伸长度进行设置,如图2-86所示。延伸值为0、100时的效果如图2-87所示。

图2-86　　　　图2-87

6 自定义工具

可以在"自定义设置"选项中,对各种画笔的"名称""快捷键"等项目进行设定,另外,用户还可以在工具栏中的空格处创建新的画笔。本节主要介绍如何创建新画笔。

（1）在画笔工具栏中的空格处单击鼠标右键，在弹出的快捷菜单中选择"马克笔"命令即可添加画笔，如图2-88所示。

（2）添加的画笔如图2-89所示。

图2-88

图2-89

（3）在新建画笔图标上右击，在弹出的快捷菜单中选择"属性"命令，如图2-90所示。

（4）弹出"自定义工具的属性"对话框，如图2-91所示。

图2-90

图2-91

（5）在"工具名称"右侧的文本框中输入相应效果的画笔名称，如图2-92所示。

（6）单击"快捷键"右侧的文本框，在键盘上选择一个合适的键并按下，即可对此画笔快捷键进行设置，单击OK按钮，如图2-93所示，即可对画笔的属性进行修改。

图2-92

图2-93

2.7 图层的基本功能

绘制漫画的过程中，图层是必不可少的工具，接下来介绍图层的功能及其操作。

2.7.1 图层面板中的各项功能

在数码绘图中，图层功能是不可或缺的，利用图层可以轻松地为画面中的不同物体上色，使得绘制、修正、加笔等操作变得更加简单。在 SAI 2 中打开一张漫画素材图像，以便于接下来介绍图层，如图 2-94 所示，图层面板如图 2-95 所示。

图2-94　　　　　　　　　　　　　　图2-95

- 质感：可以为图像添加纹理、花纹等不同的质感。选择相应质感后，只要用画笔涂抹，质感便会显示出来，可以将其想象成一个添加了带有花纹的图层蒙版。新创建的图层默认设定为"无质感"。
- 效果：可以为图层添加特殊的画材效果，有"水彩边界"与"颜色二值化"两种效果。"水彩边界"效果可以在图层中图像的边界模拟出水彩效果，在绘制水彩风格的漫画时，添加此效果会更加逼真，新创建图层的默认设定为"无效果"。
- 混合模式：SAI 2 中新增了较多的图层重叠方式，添加了 Photoshop 中大部分的混合模式，不同的模式会产生截然不同的效果。
- 不透明度：数值越小，图层的透明度越高，当数值为 0% 时，图层将完全透明。

- 锁定：可以锁定图层的一些编辑方式，从左至右分别为"锁定透明像素""锁定图像像素""锁定位置"和"全部锁定"。激活"锁定透明像素"图标后，只能在图像的有色部分进行绘画，图层中的不透明部分不会被涂上任何颜色；激活"锁定图像像素"图标后，图层将无法进行绘制但可以移动；激活"锁定位置"图标后，图层可以进行绘画但是无法移动；激活"全部锁定"图标后，图层中的图像将无法进行任何操作。
- 创建剪贴蒙版：可以将下方图层中的不透明区域作为图层蒙版使用。
- 指定为选区样本：只有在使用油漆桶或者魔棒工具时才会发挥效果。
- 快捷功能按钮：与图层有关的一些常用功能快捷键按钮。
- 图层列表：在这里可以确认图层的状态与排列顺序。在列表中，处于上方的图层位于画布的表面。

图层的快捷功能按钮如图 2-96 所示。

图2-96

- 新建普通图层：创建一个可以使用普通画笔工具的普通图层，在绘制时可以新建多个图层，这样可以方便后期修改。
- 新建钢笔图层：创建一个可以使用钢笔工具的图层，可以用钢笔绘制出路径，路径在绘制完后还可以按住 Ctrl 键来调整线条的位置。
- 新建图层组：创建一个可以管理多个图层的文件夹。在进行绘制工作时，建议新建多个文件夹来将图层分组命名，这样可以避免因图层太多而找不到需要编辑图层的情况。
- 新建显示透视尺图层：可以新建一个能显示透视网格图尺的图层，但是此图层无法进行编辑，只能在原有的普通图层上绘制直线或者斜线。
- 新建图层蒙版：为当前的图层创建一张图层蒙版。在需要遮挡部分下方图层图像，但又不想破坏原来的图像时，可使用蒙版来达到此目的。
- 向下转写：将当前图层中的图像转移至下方的图层中。
- 向下合并：将当前的图层与下方的图层合并在一起。
- 清除图层：清除选中图层中的所有图像内容。
- 删除图层：删除当前选择的图层。
- 应用图层蒙版：将蒙版的效果应用到画面之中。

2.7.2 创建图层

在绘制图像的过程中，需要建立多个图层来辅助绘画，将绘制的线稿和色彩分为多个

部分，在后期进行修改时会方便很多。图层分为色彩图层与钢笔图层，色彩图层是用来绘画的图层，可适用多种不同的笔刷；钢笔图层是一种特殊的图层，建立此图层可以绘制出带路径的线条，并且线条可以进行调整，适合绘制简单的图画。

1 色彩图层

（1）在图层面板中单击"新建普通图层"按钮，如图2-97所示。

（2）新建一个图层，如图2-98所示。

（3）在菜单栏中选择"图层"|"新建彩色图层"命令，如图2-99所示，也可以新建一个图层。

图2-97　　　　　　　图2-98　　　　　　　　　图2-99

2 钢笔图层

（1）在图层面板中单击"新建钢笔图层"按钮，如图2-100所示。

（2）新建一个钢笔图层，如图2-101所示。

（3）此时工具面板中的自定义工具也会随之改变，在钢笔图层中无法使用带有特殊效果的画笔，如图2-102所示。

图2-100　　　　　　　图2-101　　　　　　　图2-102

2.7.3 复制与重命名图层

如果需要一张与当前图层一样的图层时，可以直接复制图层，为了避免与原图层弄混，需要将复制后的图层重命名。

- 拖曳复制，选择新图层，将其直接拖曳至"新建普通图层"按钮上，如图 2-103 所示。执行上述操作后即可复制一个与当前图层一样的图层，如图 2-104 所示。

图2-103　　　　　　　　　　图2-104

- 通过命令复制，在菜单栏中选择"图层"|"复制图层"命令，如图 2-105 所示。选择复制后的图层，双击鼠标左键，弹出"图层属性"对话框，在"图层名称"文本框中输入相应名称，单击 OK 按钮，如图 2-106 所示。

图2-105　　　　　　　　　　图2-106

执行上述操作后即可更改图层名称，如图 2-107 所示。

图2-107

2.7.4 隐藏图层与改变图层顺序

在绘制图像时，可以隐藏绘制后的任意图层或者适当调整图层的顺序，具体操作步骤如下。

（1）隐藏图层。在图层面板中单击"显示/隐藏图层"按钮，如图2-108所示。执行此操作后即可将选择的图层隐藏，如图2-109所示。

图2-108　　　　　　　　　　图2-109

（2）改变图层顺序。选择需要改变位置的图层，将其拖曳至目标位置，正在被拖动的图层会以青色表示，红色的横线表示移动后的位置，如图2-110所示。执行上述操作后即可改变图层的排列顺序，如图2-111所示。

图2-110　　　　　　　　　　图2-111

2.7.5 链接图层

当需要同时对多个图层进行操作时，可以激活图层链接的图标，激活图标后，再对当前图层进行移动、变形等操作，链接的图层也将产生同样的变化。

（1）单击一个非选中图层的"显示/隐藏图层"图标下方的空白按钮，如图2-112所示。

（2）当该空白按钮处出现一个红色的曲别针形状时，表示此图层与已选中的图层链接成功，如图2-113所示。

图2-112

图2-113

2.7.6 转写与合并图像

向下转写功能是把当前选中图层中的内容转移到下方的图层中，转写之后，原先的图层仍然会被保留，但是会变成空白图层。在绘画的过程中，向下转写多用于复制重复的内容。

在图层面板中单击"向下转写"按钮，如图2-114所示。上方图层就会向下方图层转移图像，如图2-115所示。

图2-114

图2-115

在菜单栏中选择"图层"|"向下转写"命令，如图2-116所示，也可以转写图层。

当图层过多时，在选择图层时会比较麻烦，也会使文件增大，导致软件运行缓慢，此时可以通过合并图层来解决，在图层面板中单击"合并所选图层"按钮，如图2-117所示，即可合并图层。

图2-116

图2-117

2.7.7 清除图层

如果在绘画的过程中出现错误或者不满意的部分，可以使用清除图层工具进行处理，也可以使用删除图层工具直接将图层删除。

在图层面板中单击"清除所选图层"按钮，如图2-118所示。即可清除选中图层中的图像，清除前后的效果如图2-119所示。

图2-118

图2-119

在菜单栏中选择"图层"|"清除图层"命令，如图2-120所示，也可以清除图层中的图像。

图2-120

在图层面板中选中相应图层,单击"删除所选图层"按钮,如图 2-121 所示。即可删除选中的图层,如图 2-122 所示。

图2-121

图2-122

2.7.8 创建与合并图层组

在绘画的过程中,如果图层比较多,可以将图层分组,使绘制操作更加方便。当绘制完成后,可以将图层组中的所有图层合并成一个图层,以减少文件大小。

(1)当图层的数量过多时,图层列表会变得非常长,此时"图层组"就可以发挥作用了。在图层面板中单击"新建图层组"按钮,如图 2-123 所示。

(2)新建图层组,如图 2-124 所示。文件夹名称的下方会显示"正常",这表示当前图层组的混合模式为无;如果有需要,可以在快捷功能菜单的上方设置图层组的混合模式。图层组的混合模式可应用到图层组内的所有图层。

(3)将需要归纳的图层直接拖曳至图层组中,如图 2-125 所示。

图2-123

图2-124

图2-125

（4）在图层面板中单击"合并所选图层"按钮，如图2-126所示。

（5）合并图层组后，图层组就没有了，而是合并成了一个图层，如图2-127所示。

图2-126

图2-127

2.7.9 填充图层

在填充背景颜色时，可以通过填充图层直接填充，在有多个选区需要填充时也可以使用填充图层的方法填充，下面介绍怎样使用填充图层。

（1）在图层面板中选择需要填充的图层，在颜色面板中设置前景色，如图2-128所示。

（2）在菜单栏中单击"图层"|"填充"命令，或者选择油漆桶工具，在图中需要填充的位置单击即可填充颜色，如图2-129所示。

图2-128

图2-129

（3）为图层填充颜色，如图2-130所示。

图2-130

2.8 SAI 2 图层的高级功能

本节将介绍 SAI 2 图层的一些高级功能及其操作,合理地运用这些功能,可以使绘制工作变得更加方便。

2.8.1 图层的不透明度

在临摹时,一般会将原图放在底层并降低透明度,再在新建的图层上绘制。下面介绍如何调整透明度。

(1)在图层面板中选择图层,上方的不透明度默认值为 100%,如图 2-131 所示。

图2-131

(2)图层的不透明度为默认值时的效果,如图 2-132 所示。

(3)调整不透明度为 50% 和 20% 时,图层的效果如图 2-133 所示。

图2-132　　　　　　　　　　　图2-133

2.8.2　辅助着色

SAI 2 的辅助着色功能有锁定和蒙版两种，恰当地使用这两种功能，会使绘制操作变得更加容易。下面将具体介绍锁定和图层蒙版的使用方法。

1　锁定

（1）锁定透明像素。

选择相应图层，激活"锁定透明像素"图标，如图 2-134 所示。在主视窗口中使用画笔绘制时，图层中的透明部分就不会被涂上颜色，这样便不会出现溢出的情况，如图 2-135 所示。

图2-134　　　　　　　　　　　图2-135

在图层面板中取消激活"锁定透明像素"图标，那么在绘制时，不会出现任何变化，如图 2-136 所示。

（2）在图层面板中激活"锁定绘画"图标，那么图层中的图像将只能进行移动而无法进行绘制。

（3）在图层面板中激活"锁定位置"图标，那么图层中的图像将只能进行绘制而无法进行移动。

（4）在图层面板中激活"锁定全部"图标，如图2-137所示，那么图层中的图像将无法进行任何操作。

图2-136

图2-137

2 图层蒙版

在绘画过程中如果需要只显示画面的局部，可以选择"图层蒙版"，可以将蒙版看作一件"遮盖物"，通过在画面中添加蒙版，可以将画布中的某一部分隐藏。

（1）在图层面板中单击"创建图层蒙版"按钮，如图2-138所示。

（2）图层的侧边将会链接一个蒙版缩览图，如图2-139所示。

图2-138

图2-139

（3）使用浓度为100%的黑色画笔工具在画面上绘制，绘制过的地方画面就会被隐藏，如图2-140所示。

（4）如果隐藏部分过多，也可以使用浓度为100%的白色画笔工具来擦除，被擦除的部分即可显示原来的图像，如图2-141所示。

图2-140　　　　　　　　图2-141

（5）选择好被隐藏的部分后，可以单击"应用图层蒙版"按钮，将图层蒙版的效果应用到画面中，如图2-142所示。

（6）也可以直接单击"删除图层"按钮删除图层蒙版，如图2-143所示。删除蒙版后，画面中被隐藏的部分将会重新显示。

图2-142　　　　　　　　　　　图2-143

2.8.3　选区的应用

在绘画的过程中如果需要对画面的局部进行操作时，可以运用选区来辅助完成。只要界定了选区边缘，那么大部分的操作都只能在选区内进行，如用画笔绘制色彩、使用滤镜等，在绘制阴影或花纹时很方便。下面将具体介绍如何应用选区。

（1）选择工具面板中的"选择工具"，建议用户勾选"Ctrl+左键单击选择图层"复选框，如图2-144所示，这样在选择图层时，只要按住Ctrl键并单击相应图层中的图像，即可跳转至该图层。

（2）在画布中单击鼠标左键并拖曳至合适位置后松开，即可绘制出一个矩形选框，同时边缘出现一圈闪烁的虚线，如图2-145所示。

图2-144　　　　　　　　图2-145

（3）使用画笔在画布上绘制，会发现选区以外的地方无法绘制，如图2-146所示。

（4）选择工具面板中的套索工具，如图2-147所示，套索工具分为"手绘"与"多边形"两种。选择"手绘"时，可自由绘制选区；选择"多边形"时，可绘制出各种多边形选区。

图2-146　　　　　　　　图2-147

（5）在画面中单击并拖动鼠标，选中相应区域后松开鼠标左键，即可形成一个闭合的选区。用画笔绘制时，同样只能在选区内进行，如图2-148所示。

图2-148

（6）选择工具面板中的魔棒工具，在图像中相应位置单击鼠标左键，即可选取图层中相同的色彩并建立选区，选区呈半透明的紫色显示，如图2-149所示。魔棒工具很适合选取大面积相同的或边缘复杂的色彩。

（7）使用选区笔或者选区擦来修改选区范围，如图2-150所示。

图2-149

图2-150

现代少女
绘制技法

第3章 | 漫画人物比例设计

在绘制动漫人物的时候，首先考虑的就是这个人物的身高比例。一般情况下，人物的基本身高都在2～7头身，8头身和9头身一般设定的是御姐型的模特身材或者高大威武的强壮男性。掌握头身比是人物设计非常重要的一环，角色必须符合不同年龄的身材比例，否则会显得突兀不自然。在本章中，我们将讲解现代少女的常用身高比例，并结合案例的图文分解明白与身高相符的少女形象设定。

3.1 少女的头身比例

3.1.1 头身比例基本概念

头身或称头身比，头身比 = 身高 / 头全高。古希腊雕像中表现出的8头身比例，是公认的身体最美的比例。实际上，除欧洲部分地区外，在生活中很难找到8头身的人，一般人为7.5头身，而亚洲许多地区的人则只有7头身。

在艺术、漫画、动画等领域，经常不按照正常头身比例，而是进行一种夸张的艺术表现，创作出1～9头身不等的作品。头身比越小，相对应的头的比重越高，看起来头越大。Q版角色一般在5头身以下，简略了部分外观特征，强调可爱、讨喜的要素。欧美的简易卡通画风头身更低，如《史奴比》和《加菲猫》为2～3头身，如图3-1所示。特殊的例子，如美国动画《飞天小女警》本来为2头身，日本改编后的《飞天小女警Z》变成了4头身。大部分的萌画都是Q版角色，如图3-2所示。

图3-1

图3-2

3.1.2 常见萌系少女头身比例

由于萌系少女基本上是未成年的女孩，可以是小萝莉的4～5头身，也可以是少女的

6头身，每种身高的比例又有着不同的表现形式，既可以突出人物的性格，同时也符合女性在不同年龄阶段的身体特征。头身比例对比如图3-3所示。

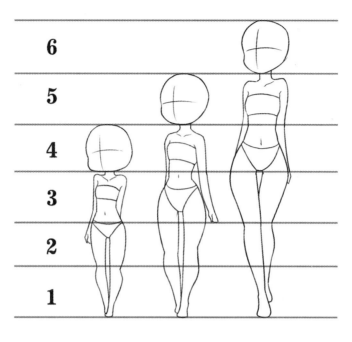

图3-3

4头身：头部比例较圆，身材娇小，躯干和腿部一般占有1.5头身左右，常用于萝莉风格的小女孩形象。

5头身：头部轮廓向竖着的椭圆形状发展，身体开始有着初步发育的体现，躯干占有1.2头身左右，腿部丰满，常用于乖巧可爱的女学生。

6头身：头部轮廓开始有明显的下巴，身材特征初步显现，躯干1.5头身左右，四肢修长，腿部有3～4头身左右，常用于青春期的少女。

3.2 不同头身比例造型案例

前面已经讲解了萌系少女人物头身比例的基础知识，下面通过几种不同头身比例的人物案例来进行完整的绘制。

3.2.1 4头身造型案例

呆萌、可爱是萌少女中最明显的两个特点，可以显著地表现出萌这个词在女孩设定上的意思。下面这个案例我们讲解的是一个4头身比例的手持向日葵花的可爱小萝莉。

1 动作草图设定

01 先用简单的线条勾勒出一个4头身的人体动态,注意头身比例各占一半,如图3-4所示。

图3-4

02 第一步:先确定比例,调整人体动态。第二步:根据动态线,绘制出人物的外形轮廓,确定人物姿势以及五官位置。第三步:擦除多余线条,用流畅的线条体现人体外形轮廓,如图3-5所示。

图3-5

2 人物角色草图设定

01 接下来根据人物动态图对人物草图进行设定，按照从上到下的顺序进行。首先勾勒出人物的刘海以及帽子的大致外形轮廓，再完善人物上半身服饰的大致造型，注意对衣襟样式进行勾勒时，多用符合萝莉风格的百褶边元素，如图3-6所示。

图3-6

02 绘制向日葵外形，注意和双手的连接关系，简洁概括即可。接着绘制大大的蓬蓬裙。最后勾勒腿部外形结构，注意膝盖处的转折，以及鞋子的大致外形。添加蝴蝶结元素，凸显人物的可爱，如图3-7所示。

图3-7

3 完善线稿

01 结合草图设定，定位头发走向，详细绘制出刘海和头部后面的短发，两边发尾夸张上翘，添加趣味性。再对发饰以及帽子进行绘制，添加熊猫花纹元素，注意头发和饰品之间的穿插关系，如图3-8所示。

02 开始绘制人物五官。五官是整个头部的重要部分，可以表现人物的情绪变化，所以五官的刻画非常重要，而眼睛是要重点表现的部分。结合人物设定，给予一个大大圆圆的眼睛、小巧微张的嘴巴，面部表情呆萌可爱，注意线条的圆滑，如图3-9所示。

图3-9

图3-8

03 确定衣服各个层次之间的前后对比关系。首先绘制人物颈部的装饰物和双臂周边的线稿，注意衣服褶皱细节以及比例大小，对围裙以及裙子的质感进行刻画，处理好蕾丝边的起伏变化，在围裙和蕾丝边相接处添加虚线，突出针织布料的质地，如图3-10所示。

图3-10

04 对整个画面的主要装饰品向日葵进行细节绘制。结合草图设定以及向日葵实物,把握住各个花瓣前后空间关系以及大小比例,合理排列即可,在花瓣中间添加少许线条增强质感。注意其和双手之间的穿插衔接关系,如图3-11所示。

图3-11

第3章 漫画人物比例设计

05 继续对人物腿部的线稿进行绘制。根据腿部结构线用圆滑线条进行勾勒，加大脚踝处转折起伏，体现袜子的堆积质感。圆头的小破鞋，配上蝴蝶结元素，少女萌感十足，如图3-12所示。

图3-12

06 最后对整体线稿进行调整，协调统一前后的虚实关系对比，添加细节线条，最终效果图完成，呆萌可爱的向日葵女孩跃于纸上，如图3-13所示。

图3-13

3.2.2 5头身造型案例

5头身比例的人物与4头身人物较为类似，也大多用于小女孩之类的人物设定，还会用这个比例来表现漫画人物的少女时期。一般来说，可爱和酷是两个有点矛盾的词汇，那么这两个元素融合在一起会有什么样的效果呢？下面这个案例是一个可爱中带些酷感的少年侠女。

1 动作草图设定

01 用简单线条确定人体动态以及比例，大致为5头身，注意躯干和腿部的所占比例，如图3-14所示。

图3-14

02 第一步：先确定人物比例，在比例线的基础上调整出人物头身比例，调整人体动态。第二步：根据动态比例线，勾勒出人物的外形轮廓，注意头身四肢的动态关系。第三步：擦除多余线条，确定人体动态姿势，注意手部形态结构的大致表现，如图3-15所示。

图3-15

2 人物角色草图设定

01 接下来根据人物动态图对人物草图进行设定,按照从上至下的顺序逐步逐层绘制。首先根据头部结构对人物刘海以及双马尾确定大致外形动态走向,以及整体头发的位置定位。再完善人物上半身服饰的造型特点,注意衣襟处的样式设定,如图3-16所示。

图3-16

02 结合人体姿势,简洁概括腰部服饰的交叉层次以及透视关系,使服装整体简单、干净利落。继续勾勒腿部线条与鞋子外形之间的衔接关系,如图3-17所示。

图3-17

3 完善线稿

01 结合之前的动态草图设定,观察头部刘海的大致外形轮廓,详细地绘制出刘海和头顶头发动态走向,注意线条要干净利落,符合武侠不拖泥带水的风格。紧接着对双马尾进行细节绘制,在双马尾和头顶之间扎一个发堆,类似于书生身边绑了两个发髻的书童发型,简单而不失俏皮可爱,如图3-18所示。

02 开始绘制人物五官造型。首先确定五官的位置,从左至右开始绘制。为符合人物设定,眼睛不能太圆,眼型也不能太细长,取中等即可。紧闭浅笑的嘴型,使整个人物表情充满自信,如图3-19所示。

图3-18

图3-19

03 结合草图设定，观察上半身服饰的前后穿插关系以及版型特点，衣襟采用的是中国风的立领圆口，再用简单的盘扣作为点缀。半边外套打破里衣的对称感，添加画面活跃性。腰口用毛绒圆球皮带进行束腰，添加可爱元素，如图3-20所示。

图3-20

04 继续对双臂的细节进行绘制。手臂线条根据人体结构进行简洁概括，注意左手臂处的转折变化。根据武侠形象，给人物绘制手套护腕，和腰间装饰呼应，并添加毛绒圆球等可爱元素作为点缀。注意手套结构要穿插有序，如图3-21所示。

图3-21

05 可爱少女必不可少的就是裙子了。就算是侠女，裙子也是女性的代表性服饰。结合上半身服饰的特点，对半身短裙进行细节绘制，注意各个层次之间的前后叠加关系。添加皮带尾丰富画面，注意腰部被束缚的布料褶皱走向的表现，如图3-22所示。

图3-22

06 对人物腿部的线稿进行绘制。武侠里面的人物，会有一些武打动作，侠女所穿的短裙里面会有一层黑色贴身的裤子。这里根据腿部线条结构绘制裤子边缘，添加一层条纹装饰。再配上一双皮革质感的圆头鞋，劲酷中带点少女的可爱，如图3-23所示。

图3-23

07 最后对整体线稿进行调整，协调统一前后的线条虚实关系对比，注意各个元素之间的大小比例关系，酷感十足又不失少女的天真可爱的武侠少女绘制完成，如图3-24所示。

图3-24

3.2.3 6头身造型案例

6头身的人物多用于成长的青春期少女,身形的发育已经有着初步的显现,所以整个人物显得朝气满满。下面我们通过穿着休闲居家服的女孩为案例,来进行讲解。

1 动作草图设定

01 用线条简单地勾勒出 6 头身的人体动态比例,身形比较纤瘦,注意头身所占比例对比,如图 3-25 所示。

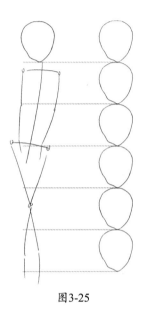

图3-25

02 第一步:根据比例,确定并调整人体动态。第二步:在比例动态线的基础上,勾勒出人体外形,确定双手和身体的前后遮盖关系。第三步:调整人体动态,注意手臂以及腿部的前后透视关系,如图 3-26 所示。

图3-26

2 人物角色草图设定

01 接下来根据人物动态图对人物草图进行设定,按照从上到下的顺序进行。首先勾勒出人物的刘海以及整体发型的大致外形轮廓,根据人物服装设定,完善人物上半身服饰的大致造型,注意衣服的宽松感,线条简洁干净即可,如图3-27所示。

02 绘制百褶短裙,符合臀部走向,注意和腰部衣服的衔接关系。最后结合腿部结构勾勒出外形轮廓,注意前后的交叉关系;注意鞋子的透视关系,同时贴合脚部动态,如图3-28所示。

图3-27　　　　　　　　图3-28

3 完善线稿

01 结合之前的草图定位,观察人物头部头发走向,确定发饰位置,细化人物角色头发线稿,用干净、果断的直线条细化头部后面的头发,把握头发线与线之间的穿插关系,增添发带装饰,增添运动的活力感,注意头发与发带之间的前后透视关系,如图3-29所示。

图3-29

02 着重刻画人物的眼睛。少女的眼睛结构较为明显，需要注意眼珠和眼型的搭配比例，把握左右眼前后的大小透视关系。完善五官的绘制，搭配开口微笑的嘴型，注意这个角度嘴角的动态走向，如图3-30所示。

图3-30

03 结合之前的草图定位，观察人物上半身服饰的结构，确定衣服板型的特点。细化上半身衣服，注意褶皱间的交叉关系，体现休闲装的舒适、宽松质感，简单绘制双臂的线条，如图3-31所示。

图3-31

04 详细绘制腰部百褶裙的细节，百褶裙讲究的是各个褶皱之间的线条排列整齐又有不同的起伏感，因腰部有一定的束缚感，使褶皱从中间向外有序地散发。注意褶皱的走向与身体动态相结合，并贴合臀部曲线，如图3-32所示。

图3-32

05 结合之前草图定位，分析双脚的前后透视关系，以及鞋子的结构造型，擦除多余线条，完善长腿的细节，绘制简单干净的懒人鞋，符合休闲装的特性。注意腿部动态与鞋子结构的遮盖关系，如图3-33所示。

图3-33

06 最后对整体线稿进行调整，协调统一前后的线条虚实关系对比，一个身穿休闲又不失活力的居家装女孩就绘制完成了，如图3-34所示。

图3-34

现代少女
绘制技法

第4章 | 五官造型的表现

在漫画人物设定中，眼睛大多都进行了夸张的扩大，但是眼形的整体轮廓还是根据眼睛球状结构进行改变的，所以漫画中人物的五官比例虽然没有写实中要求得那么严格，但是关于五官的基本结构还是需要初学者掌握的。本章的内容重点讲解五官的结构，并通过实例的图文讲解来加深理解我们对五官在整个人物形象设定中的作用。

4.1 头　部

在绘制五官局部结构之前，我们先了解一下头部的基础绘制。因为五官的定位是基于头部结构的，要是头部结构没有一个准确的定位，对五官的位置分配会有很大的影响。下面我们将为大家介绍漫画人物头部的基本绘制规律，其实绘制动漫人物的头部不是那么困难。

4.1.1　五官分布比例

初学者在绘制漫画人物的头部时，往往不能准确找到五官位置。对于众多的绘画者，可遵循着一个规律："三庭五眼"。这个方法对于正确把握人物头部的五官比例和位置是至关重要的，只要把握了这个规律，就可为五官的绘制奠定基础。

其中"三庭"是指把脸的长度分为三等分，从前额发际线至眉骨，从眉骨至鼻底，从鼻底至下颏，各占脸长的1/3。"五眼"是指脸的宽度比例，以眼形长度为单位，把脸的宽度分成五等分，从左侧发际至右侧发际，为五只眼形。两只眼睛之间有一只眼睛的间距，两眼外侧至侧发际各为一只眼睛的间距，各占比例的1/5，如图4-1所示。

人物的正面，头部呈圆形或者鹅卵石形，发际线一般从人物的头顶到眼睛一半的位置偏上一点点，眼睛大致位于头顶到下巴中间的位置，鼻部一般在眼睛到下巴中间的位置，而嘴巴则大致在鼻底到下巴中间的位置。在宽度上值得注意的是，两眼之间为一个眼睛的宽度，嘴的宽度由人物设定的角度考虑，如图4-2中的左图所示。

图4-1

人物的正侧面，主要注意的是耳朵的位置。耳朵在垂直线上，顶部与眼睛处于同一水平线上，耳朵的下部，也就是耳垂的底部大致与鼻尖处于同一水平线上。在宽度上面，耳朵位于鼻子到后脑勺中间的位置，如图4-2中的右图所示。

图4-2

4.1.2 十字基准线的用法

在漫画人物设定中，有着变化多样的头部外形，再加上头部的运动所产生的透视关系，五官位置的确认就变得非常复杂了，而如何准确地通过"三庭五眼"比例抓住五官的位置，就显得很重要了。所以我们不得不借助于基准线。那么什么是基准线呢？

从4.1.1小节不难看出：头部结构和五官的定位可以用两个符号表示，那就是"O"和"+"，"O"用来表示人物的脸部轮廓，"+"代表十字线，我们可以通过这个"+"来确定人物面部五官位置，帮助我们正确掌握头部的朝向动态和五官的位置关系。这被我们常常称为"十字基准线"。十字基准线的用法如图4-3所示。

图4-3

十字线的竖线表示的是脸部的中心线,用来确定人物面部的水平线。当人物头部做水平运动时,竖线也会变成不同程度的弯曲线条。

十字线的横线代表着眼睛位置线。人物仰视时,横线向上弯曲;人物俯视时,横线向下弯曲。很多初学者不知道如何运用它来定位眼睛,一般较为常用的方法有三种:用横线定位眼睛的上边缘,眼部中间,或者是定位眼睛的下边缘。

下面我们通过几个实例来介绍十字基准线在人物头部运动时的透视变化。

当人物头部正面朝下时,十字基准线的横线弧度向下,中间竖线弧度不变,如图4-4所示。

当人物头部是正面时,十字基准线基本上是一个标准的十字架,横竖都是两边对等的,如图4-5所示。

图4-4　　　　　　　　　图4-5

当人物头部向左侧转3/4脸时,十字基准线的竖线向左弯曲,此处头部微低头,所以横线也向下弯曲,但是弧度不要过大,如图4-6所示。

当人物头部向右侧转3/4脸时,十字基准线的竖线向右弯曲,此时头部没有带仰头或是低头的趋势,所以横线保持直线不变,如图4-7所示。

图4-6　　　　　　　　　图4-7

了解了十字基准线在头部的作用后,我们将对人物五官的局部绘制进行讲解。

在漫画里,人物总是有丰富多样的表情,嬉笑怒骂能给我们留下深刻的印象。而表情的来源正是五官的不同表现。下面我们将对五官的知识进行学习。

我们将按照眼睛、眉毛、鼻子、嘴巴、耳朵的顺序进行详细的讲解。

4.2 眼　　睛

4.2.1 眼睛的位置结构比例

我们先了解一下在动漫人物设计中眼睛所处于的位置:整个眼睛位于人物面部中间偏

下的位置，处于十字基准线横线的上方。不同大小和形状的眼睛也都基于这条横线，在其下小范围内浮动。注意侧面两只眼睛的透视关系，如图4-8所示。在绘制人物面部时，眼睛的绘制特别重要，它能够准确表达出人物的情绪变化，也能散发出不同人物角色的气场。

图4-8

动漫中眼睛的绘制是在真实人物眼睛结构上变形而来的，所以对真实人物眼睛结构的认识也是必不可少的！如图4-9所示。

图4-9

我们可以从图中观察到眼珠是个球体，置于眼窝中，外有上下眼睑包着，所以我们看到的眼睛，只是眼球外露的那一部分。绘制眼睛的时候，还要注意眼球是半球形，眼珠是透明的，不能绘制成死黑的，而是越接近亮部越黑，暗部反光而更透明。

了解到了眼睛的外轮廓基本结构后，那么瞳孔和眼珠之间的关系是什么呢？眼珠呈圆形，位于眼球的正中间，大小比例是固定不变的；瞳孔位于眼珠的正中间，根据光源的明暗变化进行放大缩小。瞳孔根据眼珠的转动变化示意如图3-10所示。

图4-10

在漫画中，人物眼睛的表现会进行简化，由上下眼睑确定眼睛外形，中间眼珠正面呈球体、侧面呈椭圆形。动漫绘制中会在眼珠的上方点上明亮的高光来彰显眼睛的炯炯有神，如图4-11所示。

图4-11

4.2.2 眼睛的绘制

对正面眼睛的绘制。第一步：用十字基准线确定眼睛位置；第二步：画出眼睛大致外形；第三步：详细描绘眼睛外轮廓，注意眼睫毛的数量、位置定位；第四步：用大面积黑和排线画出瞳孔的样式，最后点上高光。正面眼睛注意左右的对称性，如图4-12所示。

图4-12

对半侧面眼睛的绘制。第一步：用十字基准线确定眼睛的位置；第二步：画出眼睛的大致外形，对左右眼睛的透视关系有个初步的定位；第三步：详细描绘眼睛的外轮廓，做一些细节的调整，注意眼睫毛的朝向处理；第四步：用大面积黑和排线画出瞳孔的细节，点上高光。半侧面眼睛注意左右的透视关系以及眼珠的转向运动，如图4-13所示。

图4-13

不同物种、不同性别、不同人物的眼睛都是不一样的，眼神自然千变万化，有可爱的、有漂亮的、有惊讶的，有冷漠的，所以在漫画人物绘制中，眼睛的效果也有着很大不同，如图4-14所示。

图4-14

4.3 眉　毛

4.3.1 眉毛的位置结构比例

我们先了解一下在动漫人物设计中眉毛所处的位置：位于眼睛的上方。眉毛可配合眼睛来表达出不同的情绪，对眼睛所表现出来的情绪有很重要的辅助作用，具有可随意性的动态变化，如图4-15所示。

图4-15

写实人物中的眉毛是由较短的毛发按一定的规律排列、有固定生长方向的。写实人物的眉毛结构如图4-16所示。

跟眼睛一样，每个人的眉毛生长都不尽相同，但都基于同一条弧线、同一方向生长。写实人物中不同眉形示例如图4-17所示。

图4-16　　　　　　　　　图4-17

在漫画中表现的眉毛都进行了简化，在萌少女人物绘制时，眉毛基本上都是一条线带过，如图4-18所示。

图4-18

4.3.2 眉毛的绘制

眉毛的绘制很简单，它是根据情绪的变化而进行相应的线条曲度变化，如图4-19所示。

图4-19

根据前面的知识我们知道了眉毛的变化规律，在萌少女人物绘制中，基本可以区分出三种眉毛：粗长的、细长的、短小的。配合着不同眼神所表达出来的情绪变化，眉毛进行相应的曲度弯曲，适当地附加一些汗滴、惊讶或者生气的符号，可增强情绪表达氛围，其中眉毛和眼睛的距离长短也是一个不可忽视的细节，如图4-20所示。

图4-20

4.4 鼻 子

4.4.1 鼻子的位置结构比例

鼻子位于两只眼睛中间的下面。鼻子具有立体感，可根据人物脸型的变化来进行不同形态的改变，如图4-21所示。

图4-21

现代少女绘制技法

鼻子上部由鼻骨和鼻软骨构成鼻梁,下部由一球体和两个呈椎体的鼻翼构成鼻头,下面由鼻中隔和鼻翼合围成鼻子。鼻的形体上窄下宽。整个鼻子可概括为四大面,鼻梁到鼻头的中间为一大面,两侧各为一大面,鼻底为一大面,如图4-22所示。鼻子是随着年龄的增长而变化的,年龄越小的人物鼻梁越短,越是成熟的人物鼻梁就越突出,也越长。

图4-22

漫画绘制中对人物鼻子的表现都会进行简化,由人物脸型决定,结构上可以省略鼻孔的绘制,如图4-23所示。

图4-23

4.4.2 鼻子的绘制

在萌系少女中不乏圆脸的小女生,这一类小女生通常会搭配一个小巧的鼻子,正面用一点概括,半侧面圆润,侧面鼻梁较短,显出小女生的俏皮可爱,如图4-24所示。

图4-24

　　成熟的女性通常都是长脸形，细长的眉眼，为凸显五官的立体会搭配高挑的鼻子，正面用长线代表鼻子的笔挺，半侧面拉长鼻梁，鼻尖转折较为分明，侧面鼻尖有翘起的弧度，鼻梁挺拔，显得女性更有气质且自信，如图4-25所示。

图4-25

　　鼻子使五官呈现立体效果，可以把鼻子看作一个长方体，可长可短、可高可矮，不同鼻型对塑造人物形象也有着一定的作用，比如老巫婆的鼻翼较大鼻尖长，憨厚胖子的鼻子圆圆的像个小球。注意，鼻子的透视关系是随着头部运动改变而变化的。不同鼻子的塑造如图4-26所示。

图4-26

4.5 嘴　巴

4.5.1 嘴巴的位置结构比例

　　嘴巴位于鼻子的下方，是脸部运动范围最大、最具有表情变化的部位，配合着人物的情绪可以做出一些夸张的口型来增强表现效果，如图4-27所示。

图4-27

嘴部由上下嘴唇构成，覆盖在上下颌骨的弧形面上。上唇面稍长，向下倾斜，唇峰分明；下唇稍短，呈台形体，边缘柔和，嘴角在口轮匝肌的包裹下往往形成两个三角窝，如图4-28所示。

图4-28

在漫画中，嘴巴的绘制不需要像写实人物的嘴巴一样复杂。在漫画中绘制人物的嘴巴时会刻意简化嘴巴的结构，用一些简单的线条进行勾勒，通过色彩或者阴影来表现嘴唇的结构，如图4-29所示。

图4-29

4.5.2 嘴巴的绘制

具有张力的嘴巴绘制，设定的是愤怒中张大的嘴型；牙齿微带尖锐，增强人物凶狠的形象。

第一步：用简单的线条对嘴型进行初步的定位。

第二步：详细描绘嘴巴外轮廓，注意舌头和牙齿之间的衔接关系。

第三步：对嘴巴内部进行大面积的暗部填充，加强空间效果，使其更加立体形象，如图4-30所示。

图4-30

在动漫女性设计中，性感的嘴巴是美女的标志性设定，丰满圆润是其最为显著的特点。

第一步：用简单的线条对嘴型进行初步的定位。

第二步：有圆滑的线条详细描绘出嘴巴的基本形状，注意女性舌头和牙齿要小巧。

第三步：对嘴巴内部进行大面的暗部填充，增强立体感，如图4-31所示。

图4-31

嘴巴会配合人物的情绪给予不同的表现，比如惊讶时会变成"O"形，冷漠时就是一条直线，愤怒时会放大嘴巴露出牙齿来彰显凶狠，等等。嘴巴的外形也可以体现人物的属性设定，比如漂亮的御姐用丰满的嘴巴来添加成熟性感的分值，邻家妹妹一类的小女生用小巧可爱的嘴巴来体现人物的乖巧可爱。所以掌握不同嘴巴的绘制对人物的塑造也是必不可少的，不同嘴形的绘制表现效果如图4-32所示。

图4-32

4.6 耳 朵

4.6.1 耳朵的位置结构比例

耳朵位于头部两侧。耳朵和眼睛基本保持在同一水平线上，固定不变、没有大幅度的动态表现，如图4-33所示。

图4-33

耳朵由外耳郭、对（内）耳轮、耳垂、耳屏等部分构成，外形上宽下窄，像个问号，造型生动而极富特点。由对耳轮和耳屏围成的半圆形耳腔在中间衬托出内外耳轮起伏强烈、穿插变化的生动形体，如图4-34所示。

图4-34

在漫画中，耳朵同样也进行了一定程度的简化，但大多数都会表现出耳朵的基本结构，如耳垂、耳屏和耳郭，如图4-35所示。

图4-35

4.6.2 耳朵的绘制

1 正常人类耳朵的绘制案例

第一步：先用简单的线条对耳朵形状进行定位，人类耳朵呈一个半椭圆形。
第二步：画出耳朵的大致结构草图。
第三步：详细描绘出耳朵的外形，注意内部结构之间的衔接关系，如图4-36所示。

图4-36

2 精灵耳朵的绘制案例

第一步：用简单的线条对耳朵外形进行定位，精灵耳朵一般呈三角形，上方耳郭会比较长且尖。
第二步：画出大致结构草图。
第三步：详细绘制耳朵的外轮廓和内部结构，可做一些细节的调整，如图4-37所示。

图4-37

不同年龄阶段以及不同种族人物的耳朵在动漫设计中的绘制手法以及表现形态是不一样的，但都脱离不开现实中原型的结构基础，只是在此基础上不断进行简单或者夸张处理，如图4-38所示。

图4-38

现代少女
绘制技法

第5章 ｜ 现代少女头部刻画

5.1 常见脸型的表现

在漫画女性角色脸型的设定中,其实变化不是很多,因为其相对于写实风格减弱了很多结构,线条也进行了简化。虽然对脸型的考究不是很多,但是结合五官的绘制,脸型的塑造对人物不同年龄以及性格也有着一定的表现效果,如圆形脸基本上适用于小女孩或者胖胖的女性,鹅蛋脸适用于年轻的女性,瓜子脸适用于成熟性感的女性等。

接下来我们就集中对漫画中常见的脸型进行简单的讲解。

漫画女性脸型大致分为瓜子脸、圆脸、方脸、鹅蛋脸等。

1 瓜子脸的表现

瓜子脸正面的纵向和横向比例关系,大多完全符合"三庭五眼"原则。特点是上部略圆,下部略尖,形似瓜子,脸型比较长,尖尖的下巴凸显人物的清瘦,侧面转折弧度较大、棱角分明,如图5-1所示。

2 圆脸的表现

圆脸也叫大饼脸,头部形状近乎圆形,正面纵向和横向比例关系相似,长度适中、下巴圆滑,侧面弧度转折不大。圆圆的脸蛋,一方面会让你显得娇小可爱,同时也会让你的脸显得肉嘟嘟的,适用于可爱的角色,如图5-2所示。

图5-1 图5-2

3 方脸的表现

方形脸正面的纵向和横向比例基本一致,下巴较宽,略带弧度,侧面有很小的结构转折,看着比较厚实。这个脸型看似很难搭配,其实配合五官和发型的设定,也可以在硬朗中透出些许可爱,适用于开朗性格的女性,如图5-3所示。

鹅蛋脸的表现

鹅蛋脸又被称为椭圆脸，因为脸型形似一个鹅蛋，正面纵向比横向比例略长，主要凸显在鼻梁处的比例较长，脸部线条较为平滑，下巴柔和圆润，侧面比较圆滑，适用于比较漂亮的知性女性或者温文尔雅的大家小姐，如图5-4所示。

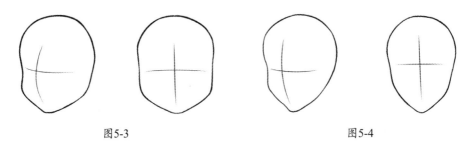

图5-3　　　　　　　　　　　　　　图5-4

5.2　萌系少女脸型绘制

对不同脸型的特点有了一定了解后，我们通过实例绘制来加强脸型对不同萌少女的塑造作用。

5.2.1　圆脸绘制案例

01 圆脸的下巴非常圆滑，没有过于生硬的棱角，用十字基准线把五官位置标识出来，注意头部的透视关系，如图5-5所示。

02 在十字基准线的基础上，根据前后的透视角度并结合"三庭五眼"的原理把人物五官的大致位置进行定位，并给人物角色添上头发等基本元素，如图5-6所示。

图5-5

图5-6

03 对草图调整不透明度,在此基础上进行线稿绘制。把画面中多余的线条擦除掉,使画面简洁,注意五官和脸型的搭配,凸显小女孩的可爱,如图5-7所示。

04 根据线稿结构,在人物的头发以及脸部添加阴影,增强人物的立体感,丰满画面的空间明暗关系对比,如图5-8所示。

图5-7

图5-8

5.2.2 瓜子脸绘制案例

01 人物的头部向右倾斜且带有一定的俯视角度。使用十字基准线对五官大致位置进行定位,为人物头部的设定打下基础,瓜子脸下巴较尖,线条平滑,如图5-9所示。

02 确定五官的位置和整个头部的大致外形,双马尾头发的处理要自然,线条有多处穿插,注意帽子和头部之间的遮挡关系,如图5-10所示。

图5-9

图5-10

03 对草图调整不透明度,在此基础上进行线稿绘制,擦除多余线条。刻画五官,注意头部透视关系所产生的比例大小变化,以及五官和脸型的搭配,凸显女学生的甜美,如图5-11所示。

04 根据线稿结构,给人物添加阴影,处理好头发和脖子之间因遮挡所产生的阴影关系,如图5-12所示。

图5-11

图5-12

5.2.3 方脸绘制案例

01 方形脸正面纵向和横向比例关系基本一致,这里产生了一定的俯视角度,所以比例有些许调整,尽量用长线条大胆地勾勒,注意线条之间的衔接关系以及流畅度,如图5-13所示。

02 在前面十字基准线的基础上对五官位置再次进行定位,为人物添加头发样式的初步设定,注意头发和脸型之间的衔接以及遮挡关系,如图5-14所示。

图5-13

图5-14

03 对草图调整不透明度，在此基础上进行线稿绘制，线条要棱角分明，配合脸型以及人物塑造对五官造型进行准确把握，如图5-15所示。

04 整理画面，给人物添加阴影。阴影大部分都集中在头发背部、脖子领口以及结构转折处，增强空间层次效果，如图5-16所示。

图5-15

图5-16

5.2.4 鹅蛋脸绘制案例

01 根据鹅蛋脸的特征，结合透视角度，勾勒出人物脸部的大致轮廓，线条要流畅。运用十字基准线找准五官的位置，如图5-17所示。

02 对五官具体位置进一步定位，同时绘制头发以及发饰。头发动态顺着头部轮廓向下延伸，注意线条的柔顺，多用曲线进行排列表现，如图5-18所示。

图5-17

图5-18

03 将多余的线条擦去，详细绘制出和脸型相搭配的五官，完善发型，刻画头发时注意和五官所产生的前后遮挡关系的处理，如图5-19所示。

04 根据线稿结构，对人物头部绘制阴影，明确人物脸部与头发的前后关系，以增强人物的立体感，如图5-20所示。

图5-19

图5-20

现代少女
绘制技法

第6章 ┃ 头发的发型表现

前面几章已经讲解过人物五官、脸型的绘制技法，接下来讲解头部组成部分中的最后一部分——发型。在女性角色的创作中，头发的质感、造型对人物的形象塑造起着很重要的作用，比如公主一类的可爱女孩大多是长卷发，学生一类的乖巧小女生可以是短直发或者短卷发，精明干练的女性往往是三七分短直发，等等。本章我们就讲解头发发型的绘制技法技巧和流程。

6.1 线　　条

6.1.1 线条的基本形态

对头发质感的绘制主要在于线条的体现，线条是表现画面的一种基本技法，对线条的基本要求有四点：挺、准、活、匀。

挺：指绘制过程中线条连接要自然顺畅、光滑。

准：在对人物角色进行详细刻画时，应该根据所绘制部位的结构和透视角度的设定，准确地将外形轮廓、结构转折等绘制在相应的位置。

活：是指绘制的线条要表现出其质感、体积感，要具有一定的活力，和真实的仿佛一样。

匀：线条之间的对比要均匀分布，过渡、衔接自然，根据结构而变化。

了解了线条的基本要求，接下来我们看看在绘画过程中常见的几种线条。

在绘画过程中，千变万化的线条都是由一种线条进行不同程度的弯曲、转折变化而来的，这种线条就是直线，如图6-1所示。

图6-1

直线的运用是非常广泛的，在不改变形态的前提下，直线通常用于绘制建筑场景，或者来表现一种动感、速度感，如图6-2所示。

图6-2

直线从绘制方向上可以分为横线与竖线。横线是由左至右进行平行绘制的。竖线是由上至下进行平行绘制的。手绘横线与竖线的效果如图6-3所示。

图6-3

通过改变直线的倾斜角度，可以得到两种不同的斜线，在漫画人物的绘制中，多用来表现阴影面积，让人物富有立体感。手绘斜线效果如图6-4所示。

图6-4

注意：在绘制直线时一定要干脆利落，放开胆子挥动手臂进行绘制，但是要把握住绘制力度，控制其对线条粗细的影响，这样线与线之间的衔接才会更加自然、顺畅。

改变直线的弯曲程度，可以得到一种弧线，这类线条通常用于外形的绘制，塑造能力强，能使形象具有曲线美感、丰满、柔和整个画面。手绘弧线效果如图6-5所示。

图6-5

6.1.2 头发的用线

头发,指生长在头部的毛发。在萌系少女的创作中,头部发型多种多样,是塑造少女人物造型中很重要的一部分。头发可以烦琐,也可以简单,但头发的绘制规律是一样的。只要掌握了这个规律,再复杂的发型也可以简单绘制。

头发可以分为发旋、刘海和发梢。只要把握住了发旋的位置,由发旋向四周蔓延扩散,配合想要的弧度线条来改变刘海和发梢,就可以组合成不同的发型,如图6-6所示。

图6-6

接下来我们通过头发的细节分解来掌握头发的绘制特点以及技法技巧。

头发的线条应该像写毛笔字一般一气呵成,用快速而又流畅的线条绘制出。如果使用犹豫不定的线条,就不能表现出头发的柔顺感,反而让头发变成了有棱角的坚硬物体了,如图6-7所示。

图6-7

头发的轮廓也尽量用流畅的线条一笔画到位,可以用同样长度的复线加深,同时要注意画面的整洁。切忌采用短直线的反复描绘来绘制头发的轮廓线,这会让头发感觉碎且不美观,体现不了头发的柔顺特点,如图6-8所示。

图6-8

绘制人物头发的时候注意,经过梳理的发梢,会整齐地排列在一起,发丝的走向是一致的。这样的头发显得人物性格乖巧。而一些自然的发梢,发丝的走向是不同的,这样的头发更显得人物俏皮可爱,如图6-9所示。

图6-9

绘制头发的发梢的时候要注意,发梢是两条收在一起的线条,而非分叉开的线条,并且发梢处线条较细。同时也要注意,绘制女生长头发的时候,若头发的线条不能一笔呵成,可以用2～3条长线来进行头发的拼接。切忌拼接点太明显或拼接次数太多,这会让头发显得毛躁不顺,如图6-10所示。

图6-10

6.2 光影作用

在漫画人物绘制中，为人物、场景添加阴影是很重要的一个环节，它能加强人物立体感和空间层次感，灵活了画面。同时，对人物阴影的准确定位，能为后续的彩稿绘制做好前期的铺垫。接下来我们讲讲有关光影作用的基本知识，并结合案例分析来掌握明暗关系的绘制技法，为最后一章的色彩绘制奠定基础。

6.2.1 光影的形成特点

光是以直线运动的，物体被照射的地方为亮面，照射不到的地方为暗面。光投射在地面上形成的暗部形状就是阴影，这是最简单光影关系。那么我们要如何简单表现这层光影关系呢？在素描绘制基础中，几何体是理解明暗最简单有效的方法，同时可以借助对几何体的理解转变到其他物体。接下来我们通过正方体和球体的明暗关系来讲讲三大面和五大调。

根据素描绘制过程可知，在有光源的情况下产生的阴影有三大面和五大调。

三大面：物体受光后，一般可以分为三个明暗区域，即亮面、灰面、暗面，如图6-11所示。

图6-11

五大调：①高光：物体亮部所反射出来光源的亮点。②过渡区（中间过渡调子）：衔接明暗交界线和高光中间的区域，调子稍暗。③明暗交界线：用来区分明暗关系对比的中间区域，既没有受直接光源照射，也没有反射光源的影响，因而调子通常暗而浓。④反光：物体暗部受周围环境光线映射的部分。⑤投影：一组光线将物体的形状投射到一个平面上去，是最暗的一部分，如图6-12所示。

图6-12

注意：阴影的形状跟光线的方向、物体的遮挡有直接关系。根据近实远虚的原理，靠前面尤其是靠近明暗交界线的地方，对比要强要清晰，后面的对比要弱要模糊。还有，阴影离物体越近的地方，也越黑越清楚。

6.2.2 光照角度以及表现

通过光影效果可知，它的作用是可以使画面人物更加立体，对形的塑造更加准确直观，同时也起到一定的环境氛围烘托作用。从光线的照射角度，我们可以对其分为四大类：逆光、顺光、侧光和顶光，这四类角度的光线所呈现的效果如图6-13所示。

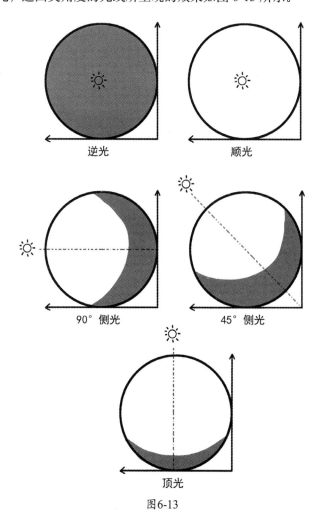

图6-13

逆光会对人物形成轮廓光，基本处于暗部，通常会留小面积的留白来表示反光效果，同时也可以巧妙地凸显出人物的曲线感，明暗关系对比非常强烈；顺光的明暗对比较小，基本上没有什么暗面的体现；侧光会有明显的明暗关系对比，立体感很强，可以用来强调人或物的基本结构；而顶光没有很明显的形状，只在一定范围内的区域来表示人物所处的位置。

6.3 不同发型的绘制

在了解不同发型的特点和在头部的生长规律后,接下来我们对三个人物绘制案例进行分析,来了解不同发型对人物的塑造作用。

6.3.1 短发的表现

1 动作草图设定

第一步:用简单的线条勾勒出人物的大致动态,用小圆圈对人体的头部和躯干进行简单的动态定位。第二步:根据简单的动态定位,从上到下将人体的形态绘制出来。第三步:用流畅的线条整理躯干以及动态的线条,确定好人物的动态,注意头部动态定位,如图6-14所示。

图6-14

2 人物角色草图设定

01 接下来根据人物动态定位,按照从上到下的顺序逐步逐层地对设定草图进行绘制。首先对人物发型的外形轮廓进行勾勒,设定为中短直发的学生发型,同时添加蝴蝶结发带等少女属性,注意头发和发饰间的前后穿插关系;紧接着对人物上半身服装样式进行绘制,同时勾勒出双臂以及手势的动态,添加蝴蝶结、绸带等属性进行呼应,如图6-15所示。

图6-15

02 接着对下半身裙子以及腿部动态的大致外形进行勾勒，确定服装样式。裙子设定为蓬蓬裙，板型大而宽松，边缘配有荷叶边，长筒袜和鞋子要贴合腿部动态，注意脚与腿之间的透视关系，如图6-16所示。

图6-16

3 完善线稿

01 了解头部各个部分结构造型，描绘出人物角色的刘海，把握头发的动态走向，线条要流畅，注意头发前后的穿插关系、增强层次感。最后添加花边头饰，用各种小元素进行点缀，注意和头发前后的遮挡关系，如图6-17所示。

02 开始绘制左边的眼睛。注意眼睛的大小比例、眉毛的弧度以及眉毛与眼睛的间距，凸显女孩的活泼。然后结合左边的眼睛，完成右边的眼睛，同时点上鼻子、线条弯曲弧度较大的樱桃小嘴，彰显女孩的小巧可爱，如图6-18所示。

图6-17

图6-18

03 根据之前对人物角色的设定草图，对躯干部位的贴身衣服进行刻画，柔和的线条，在腰部用短小褶皱表示束腰的紧实感，并搭配宽松的蝴蝶结和宽大的裙装。裙子质感要协调统一，完善颈部项链、手臂和手饰的刻画，如图6-19所示。

图6-19

04 公主裙必不可少的元素就是使用蓬蓬的荷叶边作为裙摆边缘装饰，完善裙装的线稿绘制。结合人物动态表现裙子褶皱走向，体现裙子质感，添加花朵元素进行点缀，注意裙子的衔接关系和蓬松程度，如图 6-20 所示。

图6-20

05 接着向下完善腿部线条，观察腿部结构，确认动态走向，绘制长筒花边袜和圆头松糕鞋，用线要流畅自然，注意腿部与裙子之间的连接关系，以及和鞋子、长筒袜的贴合效果的表现，如图 6-21 所示。

06 最终线稿基本完成，最后对整体线稿进行调整，统一协调透视关系，注意前后的虚实关系，如图 6-22 所示。

图6-21

图6-22

4 绘制阴影

01 对皮肤明暗色调进行准确定位。

第一步：绘制皮肤的浅色阴影部分，结合光源给皮肤的阴影进行定位。

第二步：绘制皮肤的深色阴影部分，丰富层次关系，注意根据周边服装的结构来决定所产生的投影形状、面积，如图6-23所示。

图6-23

02 头发明暗色调逐步绘制定位。

第一步：根据光源设定先对左边头发的阴影进行填充，从头发结构可看出层次变化较大，所以绘制的面积要大。

第二步：在原有基础上加上一层暗部阴影，主要是为被头饰遮挡部分的暗部加深，增强空间关系。

第三步：对头发整体暗部的色调进行细节刻画，注意结合头发的结构走向进行绘制，增加层次变化，如图6-24所示。

图6-24

03 第一步：根据之前头发阴影的绘制，对发饰也进行阴影填充，结合周边阴影结构走向和光源下的明暗原理，先为其绘制一层浅色阴影，对明暗关系面积进行初步定位。

第二步：在原有的基础上加深一层小面积的暗部阴影，协调统一头发的前后空间关系，如图6-25所示。

04 第一步：根据光源绘制左边眼睛的光影，注意瞳孔与瞳仁之间的颜色深浅关系。

第二步：结合左边眼睛的光影效果，完善右边眼睛的光影绘制，注意高光位置的定位，如图6-26所示。

图6-25

图6-26

05 第一步：先为上半身服饰绘制一层浅色阴影，结合光源对上半身服饰阴影进行定位，注意表现服装的布料质感。

第二步：为上半身服饰加深一层暗部阴影，增加衣服的体积感，注意褶皱处暗部的处理，如图6-27所示。

06 第一步：对手腕处的手饰进行明暗关系的绘制，根据手饰样式结构绘制浅色阴影部分，确定褶皱走向。

第二步：结合布料质感的体现，在原有基础上加深一层暗部阴影，注意前后的明暗层次关系协调统一，如图6-28所示。

图6-28

图6-27

07 第一步：参照上半身阴影绘制手法，完善对下半身裙子的阴影绘制。结合光影效果和裙子褶皱动态走向，绘制浅色阴影，初步确定整体明暗关系比例。

第二步：对裙摆下面的投影进行加深，增强前后空间关系，如图6-29所示。

08 第一步：根据光源绘制效果，为腿部绘制一层浅色阴影，随着各个部位结构造型来定位。

第二步：添加一层小面积深色阴影，注意裙子荷叶边与腿部贴合处的暗部填充以及鞋子背部的暗部处理，如图6-30所示。

图6-29

图6-30

09 结合人物服饰结构设计特点及明暗色调定位，对头部、身体及服饰的明暗色调整体进行细节绘制，突出少女聪慧活泼的性格特点，如图6-31所示。

图6-31

这个人物的难点在于人物服饰和人体动态之间的贴合关系，找准人物的动态，绘制起来就格外轻松。注意，腰部的收缩褶皱线要比较短小，好衬托出裙子的蓬松感。

6.3.2 直发的表现

1 动作草图设定

第一步：用简单的线条勾勒出人物的大致动态，用小圆圈对人体的头部和躯干进行简单的动态定位。第二步：根据简单的动态定位、从上到下将人体的形态绘制出来。第三步：用流畅的线条整理躯干以及动态的线条，确定好人物的动态，注意两个肩膀的位置关系，以及左右手势的透视关系，如图6-32所示。

图6-32

2 人物角色草图设定

第一步：结合人物动态，大致勾勒出头部的刘海及长发的动态走向轮廓，确定五官位置，同时添加帽子作为装饰物。第二步：结合人物动态向下延伸，用轻松的线条勾勒出衣服和裙装的外形，确定腿部动态，注意贴身部位的衣服褶皱的大致走向，如图6-33所示。

图6-33

3 线稿草图完善

01 观察头部草图和帽子的透视角设定，用硬笔刷进行详细的绘制，注意要贴合头部外形结构。添加少许花纹和装饰品丰富画面，如图6-34所示。

图6-34

02 根据确定的动作和设定草图，观察头部结构，确定头发走向，详细地描绘出人物的长直发，为了增加动态效果，使用一定的弧度，表现头发飘逸质感，注意把握头发的动态走向以及前后的层次关系，如图6-35所示。

图6-35

03 继续对五官进行详细绘制。先从左边的眼睛开始，注意眼睛的大小比例、眉毛的弧度。结合左边的眼睛，绘制右边的眼睛，注意两眼之间的间距，同时点上鼻子、小"o"型的嘴巴，表现出女孩的呆萌，如图6-36所示。

图6-36

04 细化人物上半身的服饰、手臂动态走向，结合人物动态绘制手臂关节的转折，根据前后透视注意各个部位的比例关系的对比，衣摆的起伏程度和头发动态要协调统一，如图6-37所示。

图6-37

05 结合之前对人物角色百褶短裙的草图设定，观察细节部分动态结构分布情况，用曲线对多处进行穿插绘制，注意贴合臀部动态结构，同时完善腿部线条的描绘，如图6-38所示。

图6-38

06 整理画面，根据人物的动态丰富衣服褶皱，增加人物的生动性。擦除多余线条，调整透视关系，如图6-39所示。

现代少女
绘制技法

图6-39

4 绘制阴影

01 第一步：设定一个光源，为皮肤绘制浅色阴影部分，对其进行明暗关系的定位。第二步：添加一层深色阴影，主要处理被遮挡的结构转折处，丰富层次关系，如图6-40所示。

图6-40

02 第一步：结合光源，绘制头顶帽子的暗部阴影，可大面积进行填充，初步确定明暗关系的对比。第二步：在原有阴影的基础上，为帽子添加一层深色的暗部阴影，拉大空间层次的同时凸显帽子的质感，如图6-41所示。

图6-41

03 第一步：对头发的暗部阴影，按照从左至右的顺序进行详细的绘制。由于帽子对光有遮挡效果，可对头发的动态结构进行大面绘制。第二步：在原有阴影的基础上，对头发阴影进行加深，注意头发和帽子的明暗空间关系要协调、统一，如图6-42所示。

图6-42

04 第一步：根据光源绘制左边眼睛的光影，注意瞳孔与瞳仁之间的颜色深浅关系，以及眼睛和头发之间的遮挡关系。第二步：结合左边眼睛的光影绘制，完善右边眼睛的光影绘制，同时为嘴巴填充简单的明暗关系，如图6-43所示。

图6-43

05 接下来对人物上半身服饰的明暗关系进行绘制。第一步：绘制上半身服饰的浅色阴影部分，结合光源对其阴影进行定位，注意褶皱处的暗部转折变化。第二步：绘制深色阴影部分，增强并丰富明暗层次关系，如图6-44所示。

图6-44

06 第一步：绘制百褶短裙浅色阴影部分，结合光源、百褶裙的褶皱结构对明暗关系比例进行定位。第二步：为远离光源部分添加一层深色阴影，注意结构转折处以及和衣摆连接处的暗部填充，如图6-45所示。

图6-45

07 第一步:绘制腿部的浅色阴影部分,因基本上处于完全背光,可大面积绘制阴影。第二步:在原有阴影基础上加上一层暗部阴影,拉大前后空间关系。注意和裙子之间明暗空间关系要协调统一,如图 6-46 所示。

图6-46

08 结合女孩整体服饰设计的特点和衣纹结构的变化,对暗部色调进行细节刻画,处理好黑白灰的整理色调层次变化,如图 6-47 所示。

图6-47

这是一个中学生的形象,难点在于仰视角的透视关系所产生的不同比例关系对比,还有衣服和短裙、腿部的前后衔接关系的处理,在阴影绘制上,对深色阴影的分布面积、位置都要根据光源和各个部分的遮挡关系来进行定位。

6.3.3 卷发的表现

1 动作草图设定

第一步：用简单的线条勾勒出人物的大致动态，以确定人物的位置和动态。第二步：从上到下绘制出人物的身体结构外形，注意人物的四肢关节，它影响着人物的动作变化。第三步：用流畅的线条整理躯干以及动态的线条，调整好透视关系，如图6-48所示。

图6-48

2 人物角色草图设定

01 结合人物动态，勾勒出头部刘海以及头顶帽子的外形轮廓，用"十"字形确定五官位置。紧接着绘制人物的头发、上半身制服的样式板型，注意两只手的位置关系这对后续线稿的细化有着定位作用，如图6-49所示。

图6-49

02 结合人物动态，完善人物下半身衣服及裙子外形，注意透视关系以及与手臂的前后穿插关系，裙子要贴合臀部结构。最后擦除多余线条，添加斜挎包以填补画面空缺，如图6-50所示。

图6-50

3 线稿草图完善

01 观察之前对头部帽子的草图设定，根据透视角度对其进行详细的绘制，注意要贴合头部外形结构，添加有条纹元素的装饰品，丰满画面，如图6-51所示。

图6-51

02 观察草图中头发结构的动态走向以及大致穿插关系，结合头发长卷发的设定，多用起伏较大的曲线进行不规则穿插。擦除多余线条，凸显长发的柔顺以及卷发的层次关系，如图6-52所示。

图6-52

03 开始五官的详细绘制。首先对左边的眼睛进行刻画，注意眼睛的外形轮廓对人物性格设定的影响，以及眉毛的弧度与眼睛之间的间距。然后结合左边眼睛，完善右边眼睛的绘制，为脸颊添加少许短线条排列表现出害羞的效果，如图6-53所示。

图6-53

04 结合草图，观察双臂和手部姿势的定位，确认其和制服之间的动态比例。逐步添加内部的条纹修饰，使其与帽子的整体风格协调统一。增强制服的贴身质感，褶皱主要出现在结构转折处，注意头发、制服、手臂三者之间的前后遮盖关系，如图6-54所示。

图6-54

05 对斜挎包进行细节刻画。先画出大致外形，再对内部花纹和装饰品进行添加，注意样式风格和制服要搭配。然后观察臀部动态表现效果，对人物裙装进行绘制，线条要流畅，注意其与斜挎包的前后穿插关系以及和上半身制服之间的衔接关系，如图6-55所示。

图6-55

06 对整体线稿进行细节的调整，完善最终线稿图，注意前后的虚实关系，统一协调整体动态效果的体现，如图6-56所示。

图6-56

4 绘制阴影

01 第一步：绘制脸部和手部皮肤的浅色阴影部分，结合光源给皮肤的阴影进行定位，初步确定明暗比例关系。

第二步：对皮肤阴影进行加深，添加一层暗部阴影，凸显层次关系的同时拉大明暗关系的空间对比，如图6-57所示。

图6-57

02 第一步：根据光源绘制左边眼睛的光影，注意瞳孔与瞳仁之间的颜色深浅关系，确定高光位置。

第二步：结合左边眼睛的光影绘制，对右边眼睛的光影效果进行描绘，完善五官明暗关系的整体刻画，如图6-58所示。

图6-58

03 第一步：根据光源效果，确定帽子和头发之间的遮挡关系，并用浅色阴影初步确定帽子明暗关系比例，注意结合布料材质来进行定位。

第二步：添加一层小面积深色阴影，加强帽子质感的体现，丰富前后的明暗色彩对比，如图6-59所示。

图6-59

04 第一步：根据光源，先对人物头部左边进行浅色阴影的填充。

第二步：结合左边头发暗部阴影的绘制，完成右边头发的暗部阴影绘制，要根据每缕头发的形态进行大面积的填充，确定头发整体的光影效果表现。

第三步：在原有阴影的基础上加深一层暗部阴影，简洁概括，主要根据头发结构线条之间的穿插转折来进行分布绘制，如图6-60所示。

图6-60

05 第一步：根据前后的空间层次，结合手部的遮挡关系为信封绘制浅色阴影，注意阴影边缘要硬，符合质感的体现。

第二步：在原有阴影的基础上添加一层暗部阴影，主要分布在线稿结构线的边缘，和周边明暗关系协调统一，如图6-61所示。

图6-61

现代少女绘制技法

06 第一步：绘制上半身制服浅色阴影部分，结合光源和布料材质所产生的褶皱动态走向确定明暗色彩关系比例。

第二步：绘制上半身制服的深色阴影部分，注意褶皱转折处暗部的处理，增强并丰富明暗层次、制服体积感，如图6-62所示。

图6-62

07 第一步：根据之前的明暗色彩关系的绘制技法，对斜挎包也进行明暗关系定位，结合其结构造型填充浅色阴影，注意对其质感的体现。

第二步：在原有阴影的基础上添加一层深色阴影，主要处理线条衔接转折处，拉大空间层次感，如图6-63所示。

图6-63

08 第一步：结合光源效果原理，绘制裙子的浅色阴影和顶光效果，贴合腿部动态大面积进行平铺，凸显布料质感。

第二步：加深裙子的暗部阴影，加强裙子质感体现的同时，和周边明暗空间关系得到统一，如图 6-64 所示。

图6-64

09 结合女孩整体设计的特点，重点对头饰及头发的明暗色调进行精细的刻画，特别是对卷发部分明暗层次进行调整，尽量简洁概括，如图 6-65 所示。

图6-65

这个人物的难点在于头发的起伏弧度和线条之间的相互穿插，以及整体画面的繁简结合；其次是阴影的填充对服饰质感的体现。只要把握住布料材质所产生的褶皱动态走向，对整体阴影的理解就会轻松许多。

现代少女
绘制技法

第7章 | 多重情绪的表现

表情是表达感情、情意的一种面部表现方式，是情绪的主观体验的外部表现模式。人在表现某种情绪时，主要有三种方式：面部表情、语言声调表情和身体姿态表情。这三者可独立分开，也可相互联系在一起，从而达到绘声绘色的效果。在人物创作中，表现可用来展现人物性格或者正在进行时的情态表现。

接下来我们就通过由简入繁的绘制技法，来逐步了解在绘制中多重情绪的表现手法，最后结合不同的案例分解，来完善整个人物在表达不同情绪时的动态体现。

7.1 不同情绪表情的表现

人物的表情变化在漫画中有简单的，也有复杂的，下面就来看看表情的绘制方法。

7.1.1 简笔画面部表情的绘制

表情的不同是通过人物的眉毛、眼睛、嘴巴的不同状态而表现的，下面我们先来看看由符号组合而成的表情图下的五官表情的表现，能够很直观地体现情绪，如图7-1所示。

简笔画表情通常在网络交流上很常见，它由符号组合，进行一定程度的变化，可以很准确地传达信息，如图7-2所示。

图7-1　　　　　　图7-2

7.1.2 人物表情符号的添加

创作中常常会用简笔画符号来绘制表情，或者通过对五官夸张的变形，使人物的情绪表现得淋漓尽致。接下来我们就结合人物头部来看看五官情绪的呈现效果。

01 无语：人物眉毛向中间紧蹙，眼睛呈厚粗直线，嘴巴紧抿向上，微张的鼻孔，旁边可以配上简单的对话框和省略号，增强人物无语状态的表现，如图7-3所示。

02 晕：人物眼睛呈螺旋状，眉毛为细长向两边下垂的动态，张大的嘴巴表示惊叹，表现出人物被弄得晕头转向又想表达的情态，如图7-4所示。

03 惊喜：眼睛张大，中间呈现星星的形状，眉毛短小向上弯曲，张大的嘴型添上可爱的小虎牙，表现出人物看到喜爱东西时所表现出来的开心、喜悦，如图7-5所示。

图7-3

图7-4

图7-5

04 开心：眉毛弯弯、眼睛弯弯，并且两者之间的间距较宽，嘴巴呈V形，表现了人物轻松愉悦的心情，如图7-6所示。

05 喜悦：喜悦要比开心表现明显一些，睁着大大圆圆的眼睛，眉毛舒缓地摊开，张大的嘴巴似有脱口而出的"哇～"，表现着人物看到开心事物时喜悦的情态，如图7-7所示。

06 无奈：无奈的情绪表现起伏不大，基本上五官呈直线，眼神视角向四周倾斜，有种避开的意味，表现出人物不想回答某个重复问题或者看到令人无语的事件时所表现出来的情态，如图7-8所示。

图7-6

图7-7

图7-8

07 愤怒：生气、愤怒时人物的眼睛睁大，瞳孔缩小，眼白伴有一定的血丝，嘴巴张大，配合脸部的表情符号可增添情绪的氛围，如图 7-9 所示。

08 哭：眉毛呈"八"字，眼眶形状向中间压缩，两眼距离较近，嘴巴有一定的波浪弧度，表现出人物委屈受伤的心情，如图 7-10 所示。

09 惊慌：人物的眼睛呈椭圆形，其线条重复叠加，眼角添加直线排列，嘴巴微张、起伏弧度要大，突出了人物惊慌到语无伦次的情态表现，如图 7-11 所示。

图 7-9　　　　　　图 7-10　　　　　　图 7-11

10 奸笑：扭曲的眉尾和笑成弧形的眼睛，还有上扬的露出牙齿的嘴角表现出人物腹黑、恶作剧得逞时的忍笑，如图 7-12 所示。

11 怀疑：人物的眼睛微圆，上眼皮半闭，两只眉毛呈相反方向的不同形态，嘴角微偏，表现出人物略表疑问的神情，如图 7-13 所示。

图 7-12　　　　　　图 7-13

7.2　头部表情的绘制

对不同表情的特点有一定的了解后，我们通过实例绘制来加强表情对不同人物的塑造作用。

1 害羞

01 绘制人物头部基本结构，用十字基准线确定五官位置并进行表示，注意头部动态以及透视角度，如图7-14所示。

02 在十字基准线的基础上确定五官的大致范围和位置，对人物发型造型进行基本的草图设定，如图7-15所示。

现代少女绘制技法

图7-14

图7-15

03 根据害羞的特点绘制笑弯的眼睛，下方添加直线排列，表示害羞时的红脸，小巧微张的嘴巴体现人物的可爱，如图7-16所示。

04 根据绘制完的线稿结构，给人物绘制明暗关系的对比，增强人物的立体感，使得人物更加形象、丰满，如图7-17所示。

图7-16

图7-17

2 哭

01 绘制人物头部的基本动态,向左倾斜并伴有一定的俯视角度,用十字基准线确定五官的位置,注意肩部前后的透视关系对比,如图7-18所示。

02 结合十字基准线确定五官的位置,并为人物头部进行造型的设定,绘制帽子丰富画面层次,注意帽子和头发之间的衔接关系,以及头发与身体之间的遮挡关系,如图7-19所示。

图 7-18

图 7-19

03 擦除多余线条,对人物头部细节以及五官的表现进行细节的刻画,微微紧蹙的眉毛和从眼角滴落的泪水,以及紧闭的嘴巴,凸显人物极度伤心的神情,注意肩部有小幅度地向中间微耸,如图7-20所示。

04 根据线稿结构和人物五官的表现为整体添加阴影,丰富整个人物的明暗层次关系,注意头发和身体之间的暗部处理,如图7-21所示。

图 7-20

图 7-21

3 怒

01 绘制人物头部结构和动态,头部设定正面,所以透视关系为左右上下均等。用十字基准线确定五官的大致位置,如图7-22所示。

图7-22

02 在十字基准线的基础上对人物五官进行标识,注意左右的对称性,同时对人物发型进行外形轮廓的定位勾勒,如图7-23所示。

图7-23

03 对草图进行不透明度调整,在此基础上对人物线稿进行绘制。愤怒时眉毛上扬,嘴巴紧闭,注意头发和衣服之间的遮挡关系,如图7-24所示。

图7-24

04 整理线稿,并结合线稿结构给人物添加明暗关系的对比,这主要集中在远离光源的后半部分,可增强人物立体感,如图7-25所示。

图7-25

4 喜

01 绘制人物头部的透视角度和脸型的大致轮廓，用十字基准线确定人物五官的大致位置，为后面线稿的绘制奠定基础，如图7-26所示。

02 结合十字基准线，对五官的位置进一步确定，并对人物的动态手势和发型的轮廓进行勾勒，如图7-27所示。

图7-26

图7-27

03 擦除多余的草图线条，用柔顺的曲线对人物发型以及五官进行绘制。开心时五官的表现很轻松，嘴巴张大，再配合手势增强情态的表现，如图7-28所示。

04 根据线稿结构，对人物头部进行明暗关系的绘制，增强人物脸部与头发的前后空间关系，丰满画面，如图7-29所示。

图7-28

图7-29

7.3　不同情绪的人物绘制

除了人物的表情可以传达情绪之外，人物的肢体语言、面部表情加上四肢动态的体现效果对人物所产生的情绪表达更明晰。

7.3.1　人物悲伤情绪的表现

1　动作草图设定

第一步：用轻松的线条将人物的大致姿势勾勒出来，因为是悲伤的情绪，所以双臂抬起，手部姿势成擦泪的动态。第二步：用简洁的线条将人体的结构描绘出来，用十字基准线确定人物五官的位置。第三步：擦除多余的线条，处理好人物的结构线条。注意人体的结构跟随人物的动态进行变化，如图 7-30 所示。

图 7-30

2　人物角色草图设定

第一步：根据人物动态图对人物草图进行设定，可以从头部和躯干两个部分进行绘制。首先对人物发型轮廓进行勾勒，设定的是双马尾长直发，注意结合头部结构。第二步：继续向下绘制服装，设定为学生制服，贴合双臂动态初步对服装褶皱的结构转折走向进行定位，如图 7-31 所示。

图7-31

3. 完善线稿

01 结合之前的草图设定,放大图层至人物头部局部范围,观察刘海的结构外形,用柔和的线条进行绘制,多添加发丝之间的穿插,同时对其添加手部线条的刻画,擦除多余线条注意前后的空间遮挡关系,如图7-32所示。

图7-32

02 接下来对人物五官进行绘制。绘制人物的右眼,注意哭泣时眼睛结构微微向中间进行压缩,泪水的流动情况要结合眼睛和面部结构来定位。绘制人物的左眼以及小巧的鼻子和张开的嘴巴,如图7-33所示。

图7-33

03 绘制好人物的头部之后，开始制服部分线稿。根据人物动态和制服质感的体现，用较硬的线条进行绘制，注意手臂处衣褶的穿插关系。在领口处可以添加蝴蝶结领带，增加衣服的趣味性，如图7-34所示。

图7-34

04 最后对人物双马尾进行绘制，完善整个人物的线稿，注意人物头发与头发之间的穿插关系，以及发尾的起伏状态，如图7-35所示。

图7-35

4 绘制阴影

01 结合光源给予一个简单的明暗关系比例定位。

在原有阴影的基础上对皮肤阴影进一步加深,丰富明暗层次关系的对比,并根据人体结构线进行分布,如图7-36所示。

图7-36

02 绘制人物右眼的明暗,注意人物眼部结构的阴影分布。

绘制人物左眼以及嘴部的阴影,注意左部眼睛与右部眼睛的对称,以及嘴部阴影的变化。

对泪水质感的体现进行刻画,亮部留白,和眼泪重叠的眼睛部分改变明暗色彩不透明度,如图7-37所示。

图7-37

03 绘制头发阴影，按照从左至右的顺序进行。首先根据光影原理对人物头发左半部分进行浅色阴影填充，结合头发动态结构走向，在背部绘制大面积阴影。

根据左半边头发的阴影填充，完善右半边头发的浅色阴影绘制，协调统一。

在原有阴影的基础上，加深一层暗部阴影，简洁概括，注意光源强弱对阴影大小的影响，如图7-38所示。

图7-38

04 对制服领口部分的阴影进行绘制，由于头部的遮挡，其基本上处于暗部，部分留白即可。

加深一层暗部阴影，拉开前后空间明暗关系的同时，融合周边的阴影，如图7-39所示。

图7-39

05 绘制人物衣服的浅色阴影，确定衣服的阴影大小，注意衣服转折处阴影的处理，阴影要随着衣服的褶皱转折。

添加一层暗部阴影，凸显质感，让衣服的阴影层次更丰富，如图7-40所示。

图7-40

06 结合少女结构造型的特点及神态变化，对头部、身体及服饰的明暗色调进行精细刻画，整理画面层次变化，如图7-41所示。

图7-41

悲伤的情绪下，眼泪是止不住的，所以往往会配有擦拭眼角泪花的手势动态，大张的嘴巴用来调整人体的呼吸频率。

7.3.2 人物郁闷情绪的表现

1 动作草图设定

01 闷闷不乐的情绪一般都是面无表情的，情绪波动不是很大，但是给人一种低沉的感觉，所以设定双手放于背部，头部轻微地倾斜，用线条简单地勾勒出人物双手放背后的动态。

02 根据之前的线条进行人体结构的绘制，注意身体结构之间的穿插结构。

03 擦除多余的线条，理清人物的身体结构，如图7-42所示。

图7-42

2 人物角色草图设定

01 绘制出人体基本的动态定位后，开始对人物整体设计进行草图绘制。首先对人物头部以及头发的外形轮廓进行勾勒，注意结合头部结构和倾斜角度。

02 对人物泳衣进行设定，并对人体皮肤的外形进行初步结构定位，注意根据女生人体肌肉进行勾勒，如图7-43所示。

图7-43

3 完善线稿

01 细化人物的额头刘海和整个头部范围内的头发。由于后面头发是向上挤压捆扎而成，所以绘制的时候要注意头发的蓬松感，和耳朵的前后遮挡关系，以及耳后头发线条的虚实关系，如图7-44所示。

图7-44

02 闷闷不乐时的眼角和眉毛同步下垂，两者的间距较宽，有时候视线会看向其他的方向来避开问题。根据此原理绘制人物的右眼，注意额头的刘海对眼睛的遮挡。紧接着对人物左眼也进行同样的绘制，并绘制倒U形嘴，注意弧度不要过大，以符合情绪特点，如图7-45所示。

图7-45

03 准备人物上半身线稿绘制。首先观察人物衣服的草图，绘制泳衣的造型以及花边的起伏，同时用柔和的线条细化皮肤，注意两者之间的衔接、贴合关系的处理。对背部双马尾长发开始刻画，注意头发的转折处理以及线条的虚实关系，如图7-46所示。

图7-46

04 对整体线稿进行细节的调整，完善最终线稿图，注意前后的虚实关系，统一协调整体动态效果的体现，如图7-47所示。

图7-47

4 绘制阴影

01 根据光源，首先绘制皮肤的浅色阴影，确定暗部阴影面积并进行定位。
02 添加一层深色阴影，主要分布在被头发遮挡区域和远离光源的部分，加强明暗关系的对比，要注意结合人体肌肉结构，如图7-48所示。

图7-48

03 继续对人物五官的明暗关系进行绘制,先细化左边眼睛的明暗关系,注意瞳孔与瞳仁之间的明暗对比。

04 结合左边眼睛的阴影,完善右边眼睛的阴影绘制,注意受光亮部的位置,如图7-49所示。

图7-49

05 根据光影原理和头发的动态走向,绘制人物头部左边暗部阴影。

06 结合左边头发暗部阴影,完成右边头发的暗部阴影绘制,背部可大面积填充阴影。

07 加深一层暗部阴影,线条简洁概括,注意结合头发的动态走向以及前后的遮挡关系,如图7-50所示。

图7-50

08 绘制泳衣的浅色阴影部分，结合光源以及泳衣材质，对其进行初步的明暗关系处理。

09 在原有阴影的基础上添加一层暗部阴影，注意褶皱在身体的转折处阴影的处理，用阴影让衣服的体积感更强烈，如图7-51所示。

图7-51

10 结合少女结构设计定位及性格特点，对少女身体动态及服饰的变化进行细节刻画，突出人物的设计理念及设计思路，如图7-52所示。

图7-52

这个案例情绪的表达由于起伏不是很大，所以在肢体表现上没有进行过多的处理，都是比较自然的姿势，主要工作在于面部五官的配合以及眼神的处理。

7.3.3 人物喜悦情绪的表现

1 动作草图设定

01 用简单的线条和小圆圈表示人体的四肢及其关系，对人物姿势动态比例进行初步设定。

02 用简洁的线条绘制出人物的人体结构，勾勒出人物坐着的姿势，一只手抵在下颚，另一只手比着V型手势，腿部动态要有一定的区分。

03 擦除多余的线条，将人体的结构重新整理，如图7-53所示。

图7-53

2 人物角色草图设定

01 绘制好人体的结构后，首先绘制人物头部头发的动态，注意头发与脸部的比例关系。

02 向下延伸，贴合人体动态绘制上半身服饰，完善头发的大致外形，初步确定前后的遮挡关系。

03 完善下半身腿部以及饰品的勾勒，注意前后腿的透视关系和转折变化，如图7-54所示。

图7-54

3 完善线稿

01 结合之前的草图设定，观察刘海的结构外形和发丝走向，用起伏较大的曲线进行描绘，注意发丝线条之间的穿插，同时完善人物脸部线条，如图7-55所示。

图7-55

02 绘制人物的右眼，开心地眼睛眯了起来，眉角舒缓向下倾斜，和眼睛的间距不大，将琐碎的直线分布于眼睛下方，表现些许害羞的神情。然后结合右眼的绘制技法，对左眼进行刻画，嘴巴笑开，鼻子一点带过即可，如图7-56所示。

图7-56

03 绘制人物头部的发饰，注意发饰质感的表现。紧接着绘制人物的双马尾造型，按照从左至右的顺序进行，线条要流畅，接近地面的部分多用曲线堆积，这样才能有自然垂落的效果。注意添加发丝体现头发的层次感，如图7-57所示。

图7-57

04 开始绘制人物半身服饰线稿,要贴合人体动态来给衣服添加皱褶,特别是手关节的转折处,要将衣服的立体感显现出来,注意前后的穿插、遮挡关系,如图7-58所示。

第7章 多重情绪的表现

图7-58

05 根据之前的草图设定,结合腿部动态结构,对腿部以及鞋子的透视造型进行细节刻画,线条简洁概括,对鞋子透视关系的塑造要区分比例大小以及角度,注意前后的空间层次关系,如图7-59所示。

图7-59

06 擦去画面中的多余线条,最终效果图完成。绘制人物表情时,注意五官要配合得当,手部姿势也需要有相应的体现,才能表现人物的情绪,如图7-60所示。

图7-60

4 绘制阴影

01 绘制皮肤的明暗色关系,结合光源,简洁明了地给肢体阴影进行简单的定位,对被遮挡区域进行大面积填充。

02 在原有阴影的基础上,添加一层深色阴影,主要位于被遮挡的后半部分,如图7-61所示。

图7-61

03 因为眼睛部分是眯上的,所以没有明显的明暗关系,对嘴部明暗进行体现即可。用浅色阴影来确定嘴部牙齿和口腔内部的明暗区分。

04 在口腔内部添加一层弧形深色阴影,增强前后的空间关系,使得画面更加立体,如图7-62所示。

图7-62

05 绘制衣服的浅色阴影部分,注意阴影对衣服质感的体现,以及转折处的阴影填充,背光处可大面积绘制阴影。

06 在原有阴影的基础上进一步加深暗部阴影,主要处理线条转折处,如图7-63所示。

图7-63

07 对下半身短裙的阴影进行绘制,首先结合光源给予一个浅色阴影,对其明暗关系初步定位,由于大部分处于遮挡位置,可大面积绘制阴影。

08 结合短裙的板型结构,添加一层暗部阴影来丰富空间层次感,如图7-64所示。

图7-64

09 结合光源以及双腿的透视关系,对腿部以及鞋子进行浅色阴影绘制,注意鞋子松紧结合的质感体现。

10 绘制腿部以及鞋子的深色阴影,提升鞋子的立体感和前后空间层次关系,如图7-65所示。

图7-65

11 结合发饰结构和质感体现,大面积平铺浅色阴影,以确定明暗体积关系。

12 在原有阴影基础上添加一层深色阴影,根据发饰结构线进行分布,如图7-66所示。

图7-66

13 接下来对人物头发阴影进行明暗关系的绘制,按照从左至右的顺序开始细化。结合光源的影响,先对左边头发进行浅色阴影的填充,由于整体处于背光,根据头发结构线进行大面积的阴影填充。

14 根据左边头发完善右边头发的浅色阴影部分,在向阳处大面积留白,初步确定前后的光影效果。

15 在原有阴影的基础上添加一层暗部阴影,注意头发转折部分的细节调整,如图 7-67 所示。

图 7-67

16 结合少女形象特征及动态结构设计定位,对少女发饰和服饰的结构设计特点逐步进行细节刻画,注意暗部色调的层次变化及穿插关系,如图 7-68 所示。

图 7-68

喜悦情绪的表达在于五官的直观表现,再配合手势以及人体动态,很容易就能表达出人物喜悦、开心的心情。

现代少女
绘制技法

第8章 | 现代少女姿态表现

在绘制少女时,第一步就是通过人体的打型确定人物动态,这是人物角色绘制最重要的开端,好的肢体动态能表现出很强烈的动感,也可以展现少女的身材,使人物的塑造更加逼真,所以想要绘制出好的萌系少女,需要熟悉和掌握少女的身体结构,以及身体躯干和四肢的形体及运动规律,接下来我们开始对身体四肢到躯干的局部绘制技法进行分析。

8.1 手部动态的表现

8.1.1 手的基本结构

手是比较难画又是极其灵活的部位。在人体四肢之中,手是变化动作最多的,配合不同的透视、人体姿态时,不同的手势可以凸显很多肢体语言,我们可以把手理解为是由多个多边形组合而成的,下面我们就来了解一下手的基本结构。

手背能够看到指甲,没有明显的纹路,特别女性的手相对男性要顺滑,手指关节明显。注意,手一旦产生一定的动作,透视就会变得非常复杂,所以对于手的绘制,初学者一定要多多练习,把握手的动态结构。手部各个结构名称如图8-1所示。

图8-1

8.1.2 手的绘制

接下来我们通过几个不同手的动作透视案例,来学习并了解手的绘画技巧。

1 下垂手势的绘制

01 先用多组多边形图案，勾勒出手掌和手指的区域。

02 用简洁利落的硬线条勾勒出四根手指外形和关节位置，注意手指的长度以及大拇指和其他四指的前后遮挡关系。

03 整理画面，用流畅的线条完善手指，注意表现手腕的骨感，绘制如图8-2所示。

图8-2

2 自然摊开手势的绘制

01 用多组多边形图案，勾勒出手型的大致形状。

02 根据形状定位勾勒出关节位置和手指形态，注意着力点的弯曲弧度。

03 根据草图绘制出手的最终效果，注意关节处的线条转折和指甲贴合指头的透视角度，绘制如图8-3所示。

图8-3

3 V形手势的绘制

01 先用多组多边形图案线条表示手指的大致形态。

02 在原有形态的基础上用简单利落的线条画出手指的大体位置和空间关系，注意拇指的前后遮挡关系。

03 擦除多余线条，整理画面，用流畅的线条描绘出手势的最终效果，注意手指关节的弯曲程度。绘制如图8-4所示。

图8-4

4 练习参考

参照各种形态的手势图,按照之前所讲解的手掌绘制过程进行练习,如图8-5所示。

图8-5

8.2 手臂部分的表现

8.2.1 手臂的基本结构

手臂是拥有丰富动作的肢体之一。手臂做出的动态动作都是依靠肩关节、肘关节、腕关节为轴心,在肌肉的拉扯下进行运动的。绘制手臂的时候,我们只要找准这三个关节的

位置，以及手臂肌肉的运动模式，绘制手臂就会非常轻松。接下来我们先初步了解一下手臂的基本结构。注意女性因肌肉较为平滑，所以线条非常柔和。

手臂由骨骼和肌肉组成，手臂关节部分的肌肉较少，形成凹陷；关节之间的肌肉较多，形成突起。手臂各个结构名称如图8-6所示。

图8-6

8.2.2 手臂的绘制

接下来我们通过几个不同手臂的动作透视案例，来学习并了解手臂的绘画技巧。

1 手臂向上弯曲的绘制

01 用直线和圆圈表示手臂的动态和关节，确定手臂动态区域。
02 用简单几何图形表示手臂的形态，注意弯曲处的结构转折。
03 整理画面，用流畅的线条完善手臂，注意表现肩部的骨感、转折处的肉感，绘制如图 8-7 所示。

图8-7

2 叉腰动态的绘制

01 用直线和圆圈表示手臂的动态和关节，勾勒出手臂的大致动态。

02 根据动态线条用多边形图案表示出手臂的形态，注意着力点的弯曲弧度和手部动态的配合。

03 根据草图绘制出手臂的最终效果，注意透视关系，绘制如图 8-8 所示。

图8-8

3 手臂向前伸的动态绘制

01 用直线和圆圈表示手臂的动态和关节，勾勒出手臂的大致动态。

02 用简单的多边形图案画出手臂的大体位置和空间关系。

03 整理画面，擦除多余线条，用流畅的线条描绘出最终效果图，绘制如图 8-9 所示。

图8-9

4 练习参考

参考各种形态的手臂图，按照手臂绘制进行练习，如图 8-10 所示。

图8-10

8.3 脚的绘制方法

8.3.1 脚的基本结构

　　脚的绘制相对于手要容易一些,它的透视变化没有手那么复杂,基本上都是固定不动的,在人体的绘制中脚部的变化多是角度的切换和脚趾头的变化。脚部的绘制和手一样,可以理解为由多个多边形组合而成,接下来我们就先对脚部结构的了解后,再对案例进行分析。

　　脚部的大部分骨头结构都被肌肉包裹,都是固定不动的,所以没有手指的那种灵活性。脚趾头基本成一个扇形,大脚趾宽、小脚趾头短小,女性的脚踝骨节不明显,用简单的折线或者小幅度的弧线表示即可。脚部各个结构名称如图8-11所示。

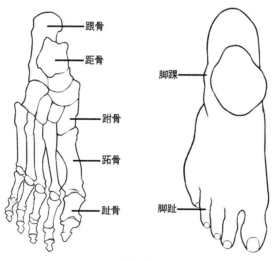

图8-11

8.3.2 脚的绘制

接下来我们通过几个不同脚的动作透视案例,来学习并了解脚的绘画技巧。

1 正面脚的结构绘制

01 用多个多边形的组合,勾勒出脚掌和脚趾的区域。

02 大致勾勒出脚踝关节以及四根脚趾动态,注意脚趾的长度不一。

03 整理画面,完善脚趾,注意线条的流畅运用,绘制如图 8-12 所示。

图8-12

2 侧面脚的结构绘制

01 用多边形图案线条先勾勒出脚掌和脚趾的大致形态。

02 用简单利落的线条,画出脚趾和脚底的大体位置和空间关系。

03 整理画面,用干净的线条勾勒出最终效果图,绘制如图 8-13 所示。

图8-13

3 底部脚的结构绘制

01 用多组多边形图案,勾勒出脚的大致形态。

02 根据形态逐渐细化出脚趾的形态,注意上下的透视关系。

03 根据草图绘制出脚的最终效果,注意关节处的线条转折,绘制如图 8-14 所示。

图8-14

4 练习参考

各种形态的脚如图 8-15 所示，按照脚的绘制过程进行练习。

图8-15

8.4 腿部动态的表现

8.4.1 腿部的基本结构

　　腿占据了人体的一半位置，可以说是人体中表现动态的关键部位。男性腿部肌肉发达，线条坚硬；女性腿部肌肉平滑，线条流畅优美。

　　腿部是由大腿、膝盖、小腿、脚 4 部分组成，大腿与小腿的长度比约为 1 ∶ 1，一双修长的腿约占人物整个身体的一半。腿部各个结构名称如图 8-16 所示。

图8-16

8.4.2 腿部的绘制

接下来我们通过几个不同的腿的动作透视案例,来学习并了解腿的绘画技巧。

1 跪姿腿部动态绘制

01 用简单直线和圆圈表示腿部的动态和关节,勾勒出腿部的区域。
02 用简单几何图形表示腿部的形态,注意前后的透视关系。
03 整理画面,用流畅的线条完善腿部,注意腿越丰润,双腿间的缝隙越小,绘制如图 8-17 所示。

图8-17

2 蹲姿腿部动态绘制

01 用直线和圆圈表示腿部的动态和关节，勾勒出腿部的大致动态。

02 根据动态线条用多边形图案表示出腿部的形态，注意膝盖的弯曲弧度。

03 根据草图绘制出腿部的最终效果，注意前后的透视和遮挡关系，绘制如图 8-18 所示。

图8-18

3 坐姿腿部动态绘制

01 用直线和圆圈表示腿部的动态和关节，对腿部动态进行定位。

02 用简单多边形图案画出腿部的大体位置和空间关系。

03 整理画面，用流畅的线条勾勒出最终效果图，绘制如图 8-19 所示。

图8-19

4 练习参考

各种形态的腿部图如图 8-20 所示，按照腿部绘制过程进行练习。

图8-20

8.5 躯干部分的表现

8.5.1 躯干的基本结构

躯干是人体最重要的部分之一，是人体动态的主要承载体，上面连接着脖子和头，两边接着双臂与肩膀，下面连接着两条大腿，起着承上启下的重要作用。

躯干中的胸腔和臀部都有骨骼支撑，腰部向内部凹陷。腰部曲线靠颈椎支撑，所以在绘制人体时要根据颈椎来确定人物形体，脊椎的变动能使人体摆出各种不同的动作。躯干中的透视关系也是极其复杂的，要多加练习，把握躯干的动态结构。躯干各个结构名称如图 8-21 所示。

图8-21

8.5.2 躯干的绘制

接下来我们通过几个不同躯干的动作透视案例,来学习并了解躯干的绘画技巧。

1 背部躯干动态绘制

01 用弯曲的线条勾勒出人体大致的结构动态,圆圈代表与躯干相连接的四肢关节。
02 根据结构动态线绘制出人物的躯干大致轮廓,确定透视关系。
03 整理画面,完善人物的躯干,注意肩胛骨线条的位置,绘制如图 8-22 所示。

图8-22

2 正面躯干动态绘制

01 用曲线表示颈椎和肩部以及臀部弧度,表现躯干大致动态。
02 根据结构在大致动态定位上用不同块面体绘制出人物躯干的外形轮廓。
03 根据草图绘制出手臂的最终效果,注意透视关系。绘制如图 8-23 所示。

图8-23

3 侧面躯干动态绘制

01 用直线和圆圈表示躯干动态和关节,确定动态位置。
02 根据结构体绘制出人物的躯干动态以及透视关系。
03 整理画面,用流畅的线条勾勒出最终效果图。绘制如图 8-24 所示。

图8-24

4 练习参考

躯干不同角度的表现如图 8-25 所示,按照躯干绘制过程进行练习。

图8-25

8.6 不同姿态绘制案例

前面讲解了人体四肢和躯干的绘制技法,接下来我们就开始对不同姿态所表现出来的人物动态效果进行案例讲解。

8.6.1 蹲姿绘制案例

1 动作草图设定

01 用简单的线条和圆圈表示四肢躯干和关节位置,对人物的蹲姿动态进行定位,腿部相互挤压贴合,背部弯曲。

02 根据得到的动态线绘制人体四肢以及躯干的外形轮廓,确定各个部分的位置。

03 擦除多余线条,调整人体动态,注意人物的头身比例,如图8-26所示。

图8-26

2 人物角色草图设定

01 根据人物的动态草图设定,大致绘制出人物头部头发和面部的大致外形轮廓,并用"十"字确定五官位置,同时向下延伸,绘制出学生制服上衣的结构和手部动态姿势,注意手臂处的转折变化,以及两只手势的前后透视关系对比,如图8-27所示。

图8-27

02 继续向下对百褶裙进行大致结构走向草图设定,注意腹部受挤压的褶皱穿插,然后完善腿部和鞋子的线条勾勒,注意各个部位前后的遮挡关系,如图8-28所示。

图8-28

3 线稿草图完善

01 观察之前的人物草图设定，确定头发的动态走向以及蓬松度，再按照从前往后的顺序，首先对头部刘海的细节进行描绘，注意发丝之间的穿插关系。同时对人物脸型和耳朵进行详细绘制，如图8-29所示。

02 紧接着对人物五官的线稿进行绘制。放大头部区域至五官局部，结合透视先绘制左边的眼睛结构，然后再结合左边眼睛完善右边眼睛，并添加微张的笑嘴，注意眼睛"近大远小"的透视原理，如图8-30所示。

图8-29

图8-30

03 绘制好头部线稿，接下来对人物上半身服装进行细节刻画。首先观察之前的草图设定，把握人物动态倾向和手肘的弯曲幅度，对其添加服饰，注意腹部叠加、转折部分的褶皱表现，要突出服装的质感，如图8-31所示。

图8-31

04 根据人物角色草图设定，观察人物腿部动态以及短裙和双腿之间的前后空间关系，然后开始细节的刻画。短裙动态要贴合臀部，鞋子要贴合脚部动态，学生百褶短裙和圆头小皮鞋的造型设计都是常见的，如图8-32所示。

图8-32

05 展现蹲姿动态的少女线稿图基本完成，最后对线稿进行整体的调整，注意把握头发和服装线条的质感体现，如图8-33所示。

现代少女
绘制技法

图8-33

4 绘制阴影

01 结合光源为人物皮肤添加浅色阴影，因大部分处于被遮挡位置，根据结构线大面积绘制即可。

02 在原有阴影的基础上加深一层暗部阴影，丰富阴影层次，增强前后空间立体关系，如图 8-34 所示。

图8-34

03 根据光源对头发的明暗关系色调进行定位，按照从左至右的顺序绘制，结合头发的动态结构线，对左边部分进行浅色阴影的填充。

04 继续完善头发右边部分的浅色阴影，注意和左边头发协调统一。

05 在原有阴影基础上对整体添加一层深色阴影，注意前后的穿插关系，丰满头发的质感表现，如图 8-35 所示。

图8-35

06 根据光源细节刻画左边眼睛的光影效果，注意瞳孔与瞳仁之间的颜色深浅关系。

07 结合左边眼睛的光影，继续对右边眼睛的光影进行绘制，同时对嘴巴内部的明暗关系细化两层简单的明暗关系对比，如图 8-36 所示。

08 对人物上半身学生服的明暗比例关系进行分配，首先结合其褶皱结构走向给予一个浅色阴影，腹部和头部下方部分的阴影可进行大面积的填充。

09 加深一层暗部阴影，体现布料质感，注意褶皱转折处的暗部处理，如图 8-37 所示。

10 根据上半身学生服的阴影，绘制百褶短裙的浅色阴影。受人物动态姿势的影响，褶皱延伸出来的阴影结构需要反复斟酌。在原有阴影的基础上，添加一层深色阴影，注意和上半身学生服的明暗关系一致，如图 8-38 所示。

图8-36　　　　图8-37　　　　图8-38

第8章　现代少女姿态表现

11 根据光源调整腿部皮肤的明暗色调，结合其结构对长筒袜和鞋子绘制浅色阴影，对明暗关系的比例进行分配，其基本处于背光，小面积留白表示反光效果。

12 添加一层深色阴影，贴合腿部曲线进行大面积的暗部填充，凸显明暗层次感，如图8-39所示。

13 结合少女形象特征及动态结构设计定位，对少女发饰、服饰的结构设计特点进行细节刻画，重点刻画少女服饰结构暗部色调的层次变化，如图8-40所示。

图8-39

图8-40

　　这个人物的难点在于对人物头发和学生服的质感体现，阴影要结合人物动态进行分布，又要根据褶皱的转折变化进行处理，较为复杂。

8.6.2 坐姿绘制案例

1 动作草图设定

01 用简洁的线条将人物的动态姿势表现出来，线条和小圆圈表示人物的四肢躯干和关节，面部的朝向和整体俯视角的透视角度要明确。

02 结合上一步，将人物的身体勾勒出来，用十字基准线对五官位置进行定位。

03 擦除多余线条，用干净利落的线条完善整个人体动态并进行透视关系的调整，如图8-41所示。

图8-41

2 人物角色草图设定

01 结合人物动态,勾勒出头部头发的大致走向以及头顶帽子的外形轮廓,紧接着往下继续进行设定,添加围巾的造型设计,注意三者之间的位置关系,如图8-42所示。

图8-42

02 完善人物衣服及裤装的外形,注意人物的透视角度以及与手臂和躯干之间的遮挡关系,服装整体板型设计要贴合人体结构,最后擦除多余线条,如图8-43所示。

现代少女
绘制技法

图8-43

3 完善线稿

01 观察头部头发的草图设定，根据头发的动态走向对其进行细节的刻画。同时对脸部线条进行勾勒，确定头发和脸型之间的衔接关系，如图8-44所示。

02 绘制人物五官线稿，细化左边的眼睛结构，绘制大大圆圆的眼睛、短眉毛。然后结合左边的眼睛结构，完善右边的眼睛结构。细化嘴巴，为牙齿部分加上小虎牙，凸显人物可爱。注意人物头部透视角度所产生的左右大小比例关系，如图8-45所示。

图8-45

图8-44

03 完善头部的线稿，对人物头饰——熊猫帽进行线稿绘制，首先观察草图中帽子的大致外形轮廓，它和头发之间的遮挡关系。为突出蓬软的质感，用柔和的弧形曲线进行连接绘制，注意帽子样式的设计是在熊猫原型的基础上进行改造的，如图8-46所示。

图8-46

04 观察围巾捆扎样式，用简单的长线条进行勾勒，注意褶皱的转折以及和人物之间前后层次关系的处理，要表现出围巾的厚实、舒软，如图8-47所示。

图8-47

05 接下来对人物上半身服装开始细化，按照从外到里的顺序逐步逐层进行绘制。首先对外套的线条进行勾勒，确定衣服的宽松程度，添加竖状花纹和绸带边进行装饰；然后绘制内部的打底裙，注意其和手部挤压形成的堆积感、材质蓬松，如图8-48所示。

06 绘制腿部裤装和鞋子的造型线稿。先绘制裤装的线稿，结合上身衣服的造型设计对其进行刻画，注意贴合腿部动态。然后细化拖鞋，它是参照熊猫原型改造得来，和帽子的绘制相呼应，注意根据脚的结构透视特点进行绘制，如图8-49所示。

图8-48

图8-49

07 进行整体调整、擦除多余草图，把握好人物各个部分之间的透视关系，整体服饰风格统一，如图8-50所示。

图8-50

4 绘制阴影

01 结合光影原理，对皮肤绘制一层浅色阴影，初步确定皮肤的明暗关系比例。

02 在原有阴影的基础上添加一层深色阴影，大部分为小面积分布；腿部受遮挡较多，需根据腿部结构大面积绘制，如图 8-51 所示。

图8-51

03 根据光源、结合头发丝的动态走向对头发的浅色阴影部分进行填充。

04 在原有阴影的基础上添加一层小面积深色阴影，增强头发质感，用笔触体现发丝间的阴影穿插关系，如图 8-52 所示。

图8-52

05 根据光源先绘制左边眼睛的光影，注意瞳孔、瞳仁之间的明暗关系对比，以及高光亮点的位置设定。

06 结合左边眼睛的绘制技法，完善右边眼睛的明暗关系刻画，同时为嘴巴添上简单的明暗关系，整体协调统一，如图8-53所示。

07 首先观察熊猫帽子的材质设定以及外形结构，对其分布浅色阴影，并对明暗关系的比例进行分配。注意暗部的小面积留白，体现柔软质感。

08 在褶皱转折处添加深色阴影，加深帽子、眼睛、鼻子的色调，贴合熊猫的原型设定，如图8-54所示。

图8-53

图8-54

09 绘制颈部围巾的浅色阴影，主要分布在头部、头发下面，同时也要结合围巾的材质进行绘制。

10 对颈部围巾的浅色阴影进行小面积的加深，多在和其他部位的转折衔接处，如图8-55所示。

图8-55

11 根据光源，对外套的浅色阴影部分进行划分并填充。首先观察衣服材质结构的特点，并结合这种布料材质，大面积的平铺阴影，在褶皱线两边添加小面积的浅色阴影即可。

12 加深一层小面积阴影，贴合整体效果的过渡，增强空间对比关系，如图8-56所示。

图8-56

13 根据之前学过的外套阴影绘制技法技巧，对打底裙的暗部阴影进行刻画，首先画浅色阴影，对明暗关系初步定位，注意暗部结构和外套要衔接自然。

14 在手臂下方、远离光源的地方加深阴影，拉大前后的明暗色调，如图8-57所示。

图8-57

15 绘制裤装的浅色阴影部分，结合裤子的布料质感，贴合腿部结构进行分布。

16 在原有阴影的基础上加深一层暗部阴影，增强裤子质感，如图8-58所示。

图8-58

17 接下来对人物脚部拖鞋的浅色阴影进行绘制，注意其和脚部皮肤阴影结构的协调。

18 简单地添加一层小面积暗部阴影，阴影要根据拖鞋绒球的材质进行分布，如图8-59所示。

图8-59

19 根据人物的性格特点及动态设计定位，对头部帽子，身体及脚部的明暗色调进行细节刻画，更好地衬托人物的形体结构造型，如图8-60所示。

图8-60

绘制坐姿人物的难点在于特殊角度下人体动态的表现，以及服饰整体风格设计要首尾呼应，还要贴合姿势进行结构转折变化。

8.6.3 站姿绘制案例

1 动作草图设定

01 用线条将人物造型的动态简单勾勒出来，注意人物的身高比例，双手和肩部的透视动态。
02 将人物的身体结构勾勒出来，注意身体四肢的动态变化，用十字基准线对五官位置进行定位。擦除多余线条，用顺畅的线条完善整个人体的动态，如图8-61所示。

图8-61

2 人物角色草图设定

01 接下来根据人物动态定位，对设定草图按照从上到下的顺序逐步逐层地进行绘制。首先对人物头部帽子和发型的外形轮廓进行勾勒，设定的是长直发，为体现动态有一定程度的弯曲，注意两者之间的遮挡关系。对人物上半身服装样式进行绘制，同时对饰品的位置也要表示出来，并完善手势的动态，如图8-62所示。

图 8-62

02 对下半身衣摆以及腿部的大致外形进行勾勒,找一些机甲参考图进行改造并对机甲的位置进行划分。衣摆起伏幅度要和头一致,多添加机甲的机械元素设定,注意双腿之间的透视关系和衣摆前后的空间关系对比,如图 8-63 所示。

图 8-63

3 完善线稿

01 根据之前确立的动作和设定草图,了解头部各个结构的穿插。首先根据头发的动态走向详细地描绘出人物角色的刘海,然后继续向后延伸绘制长直发,线条要流畅、多处穿插,丰富层次感,如图8-64所示。

图8-64

02 绘制五官的线稿。首先对左边眼睛进行设定、刻画,结合透视角度注意眼睛的大小比例、眉毛的弧度以及与眼睛的间距,凸显女孩的干练。完成右边的眼睛,同时点上鼻子、笑开的嘴巴,添加一丝温柔,注意这个透视角度五官结构的绘制,如图8-65所示。

03 观察头部帽子草图设定,根据外形设定完善整体的造型设计。为贴合材质,用较硬的线条进行绘制,注意饰品花纹的合理性,凸显军帽的庄严、正式,并贴合人物的设计,帽子局部造型也要和机甲元素有关,并进行合理的添加、删减,如图8-66所示。

图8-65

图8-66

04 对人物上半身制服的线稿进行绘制。开始绘制双肩的样式，注意左右肩膀的透视关系，对其进行合理的角度调整。结合人体动态绘制躯干处贴身制服的褶皱转折，线条要短；边缘线有多处曲线转折，凸显制服紧身的质感。完善双臂及手势服饰细节的刻画，如图8-67所示。

图8-67

05 观察上半身制服项链的衣摆外形，用较粗的线条结合动态干净利落地进行描绘，添加一些虚线和条纹，体现制服的质感和完善制服的版式。注意和上半身制服线条之间的衔接关系自然顺畅，如图8-68所示。

图8-68

06 完善腿部线条，观察腿部和机甲的外形结构，确认人物的动态走向，从上到下进行绘制。腿部饰品和鞋子的造型也要具有机械属性，用较硬的线条进行绘制，符合质感的体现。鞋子和整体造型相呼应，根据脚的结构透视特点进行绘制，如图8-69所示。

图8-69

07 观察草图设定，机甲造型有一定的定位，按照从左至右的顺序进行绘制。多用直线进行描边，少处转折边缘用曲线过渡，注意前后不同机甲之间结构的合理衔接，以及前后的空间比例大小关系的调整，如图8-70所示。

图8-70

08 结合人物性格特点及服饰设计定位进行整体调整，擦除多余草图，统一协调透视关系，注意前后的虚实关系，如图8-71所示。

图8-71

4 绘制阴影

01 根据光源，对人物皮肤的浅色阴影部分进行绘制，确定暗部阴影面积并进行定位。

02 添加一层深色阴影，对和其他部分相连接的结构线进行分布，加强明暗关系的对比，如图8-72所示。

图8-72

03 根据光影原理和头发的动态走向，对人物头部左边浅色阴影部分进行绘制。

04 结合左边头发浅色阴影，完成右边头发的明暗关系分布，可进行大面积填充，注意结合头发的动态结构线。

05 加深一层暗部阴影，线条简洁概括，注意发丝间的阴影穿插关系，如图8-73所示。

图8-73

图8-73（续）

06 根据光源先绘制左边眼睛的光影，注意瞳孔与瞳仁之间的颜色深浅关系。

07 结合左边眼睛，完善右边眼睛的明暗关系刻画，同时为嘴巴添加简单的明暗关系，注意受光面的留白，如图8-74所示。

图8-74

08 观察帽子线稿造型结构，确定帽子和头发之间的遮挡关系，并用浅色阴影大面积确定帽子明暗关系比例。

09 给帽子添加一层深色的暗部阴影，加强帽子质感、光感体现，注意阴影形状要符合硬布料的质感，如图8-75所示。

图8-75

10 根据明暗关系、结合线稿结构，对上半身制服小饰品进行浅色阴影部分绘制，注意阴影边缘要硬，以符合制服质感。

11 在原有阴影的基础上添加一层暗部阴影，主要分布在线稿结构线的边缘，如图8-76所示。

图 8-76

12 结合光源效果原理,绘制上半身制服的浅色阴影部分,要求顶光效果,基本背光,大面积进行平铺,初步凸显布料皮质、紧身的质感。

13 加深制服的暗部阴影绘制,阴影主要分布在褶皱线条附近,小面积添加,以增强服装质感,如图 8-77 所示。

图 8-77

14 根据上半身制服的绘制技法，对下衣摆用同样的手法完善明暗关系的对比。首先结合衣摆的动态，大面积给予一个浅色阴影定位，注意留白位置的设定，表现同样的质感。

15 在原有阴影的基础上添加一层深色阴影，分布在衣褶线附近，拉大空间层次感，加强画面动态效果，如图 8-78 所示。

图8-78

16 对腿部带有机甲元素的手枪的阴影进行简单的定位，确定明暗关系面积，其处于衣摆下方，受光面不大。

17 绘制一层深色阴影，凸显质感。拉大空间对比多用不同明暗的线条进行排列，凸显金属质感，如图 8-79 所示。

图8-79

18 继续对鞋子的浅色阴影进行填充,因受光面较大,在保证质感的前提下对明暗关系比例进行绘制。

19 对整体阴影进行加深,因处于外轮廓线的边缘,增强前后立体感,用部分小面积留白来表现反光效果,如图 8-80 所示。

图8-80

20 结合光源,根据机甲的造型结构,按从上到下的顺序进行局部浅色阴影的大面积填充,初步确定明暗关系比例的分配,注意阴影形状的设定要对机甲有立体质感的表现,边缘要硬,少转折曲面。

21 在原有阴影的基础上对其进行整体暗部阴影加深,主要分布在结构转折处、机甲结构的衔接部分,在增强画面光感的同时对机甲质感的塑造进行合理的体现,如图 8-81 所示。

图8-81

22 结合少女形象特征及动态结构设计定位，对少女发饰和服饰的结构设计特点进行细节刻画，重点刻画少女服饰结构暗部色调的层次变化，如图8-82所示。

图8-82

绘制站姿人物的难点在于人物制服的烦琐设计，机甲间的合理动态衔接，以及整体明暗阴影对光感效果的影响。

现代少女
绘制技法

第9章 | 不同服饰的造型绘制

在漫画人物设计中，人物角色的性格特征除了用五官和身形来塑造，服装搭配出来的性格表现也是千变万化的，所以特定的服装配合特定的人设，能使得人物更加立体形象，在平面上更加栩栩如生。

9.1 服装的基本知识

伟大的英国作家莎士比亚曾经说：一个人的穿着打扮就是他教养、品位、地位的最真实的写照。所以服装是人物特征的一个组成部分，得体的服装能够衬托出一个人的气质，不仅能表现出人物的性格特征，同时还能表现出生活环境、地位及背景，比如，建筑工人在工作的时候会穿着工作服，清洁工、警察等也会穿着特定的制服。除了特定的服装，一般的便服也会透露出人物的性格，害羞的人的服装通常低调简单，性格开朗的人比较爱穿休闲装等。

服饰的褶皱是服饰表现力最为重要的部分，以下通过不同褶皱来了解不同服饰所有的效果体现。

9.1.1 褶皱走向

因为重力作用或拉扯的关系，衣物的某些部分会贴近人体，沿着力量的走向产生褶皱。下面就来讲解在不同状态下所产生的褶皱样式。

01 管状褶皱是吊挂折痕中最简单的一种形态，当衣物单点悬挂时，其余部分受到重力下拉垂落，会产生管状褶皱。在绘制阴影时，由于悬挂点附近的波形折痕最明显，可添加明度较高的高光或者明度最低的阴影，顺延垂落的方向可继续绘画高光和阴影，如图9-1所示。

图9-1

02 悬垂褶皱又称为菱纹褶皱，一块布拥有两个不同的悬挂点，被拉起形成倒"八"字形状的褶皱，越靠近悬挂点，被拉起的褶皱越深越密集。其实它就是悬挂于两点的管状褶皱，中间由于重力作用自然垂落形成弧形的样式，如图9-2所示。

03 联结褶皱。当衣物弯曲折叠时会产生联结褶皱，同时在转折处形成小的凹陷，压力使得布料在某一部分相互挤压，起皱凸起，折痕向四周延伸展开。在绘制的时候，首先要找到衣物的转折处，在这个区域布料因为压力的作用相互折叠，起皱凸出，如图9-3所示。

图9-2

图9-3

9.1.2 衣服褶皱的应用

衣服褶皱的产生是因为人物在进行动作时，对布料产生挤压。褶皱的多少是由它的转折变化以及衣服材质所决定的。所以绘制褶皱时，不仅要了解人物具体的动态姿势、环境影响，同时还要了解衣服的材质，这样才能更好地表现出衣服质感，丰富人物性格。

下面我们来了解不同材质服饰所带来的不同褶皱效果。

01 毛衣。质感厚实、蓬松，褶皱之间间隔较大，不宜过密，用简单的大线条表示即可。由于毛衣的质感比较柔软，所以毛衣的外形轮廓用柔和的曲线绘制，领口、袖口和衣摆处用短线条表示毛衣的纹路，体现毛衣的感觉，如图9-4所示。

02 衬衫。质感柔软，主要为棉质，褶皱也相对较多，用柔而细的曲线描绘。因为衬衫的贴身性，褶皱主要集中在弯曲挤压处，比如关节处，如图9-5所示。

图9-4

图9-5

03 牛仔裤。主要注意裤裆位置的褶皱与裤腿处立体感的体现，要表现出裤子的厚度以及人物腿部的立体感，如图9-6所示。

04 西装。褶皱较少，要用比较生硬的线条来表示，并且褶皱的线条较长，不能过密，如图9-7所示。

图9-6

图9-7

9.2 各种服饰造型案例

服饰能够体现出一个人物的生活背景以及性格特点，在漫画中很少会在一个人身上绘制多种不同的服饰。下面就讲讲漫画中几种常见的服饰案例，介绍如何让一套服饰交代人物的身份地位。

9.2.1 和服造型绘制

和服，是日本的民族服饰，属于平面裁剪，几乎全部由直线构成，即以直线创造和服的美感。和服裁剪几乎没有曲线，只是在领窝处开有一个20厘米的口子，上领时将多余的部分叠在一起。和服虽然基本上由直线构成，穿在身上呈直筒形，缺少对人体曲线的显示，但它却能传达庄重、安稳、宁静，符合日本人的气质。

下面这个例子是一位略带害羞、向前走来的优雅女性。

1 动作草图设定

01 用简单的线条初步确定人物身长比例，以及大致动态定位。

02 根据简单的动态定位，从上到下绘制人体动态结构，确定四肢位置以及动态表现。

03 擦除多余线条，注意双臂和身体前后穿插关系，双腿间的透视关系，如图9-8所示。

图9-8

2 人物角色草图设定

01 对人物的发型轮廓进行勾勒，设定为中短卷发，注意头发的动态走向及和发饰间的前后穿插关系；对人物服饰外形进行彩图绘制，注意结合和服结构样式；完善双臂以及袖子的草图绘制，袖子的幅度根据动态来定位，注意衣襟和束腰之间的衔接关系，如图 9-9 所示。

图9-9

第9章 不同服饰的造型绘制

02 勾勒出下半身裙子的大致外形，确定衣服的样式，结合臀部和腿部的结构动态确定裙子的起伏变化；完善木屐的外形，注意左右脚前后的透视关系，如图9-10所示。

图9-10

3 完善线稿

01 按照从左至右、从上到下的顺序对人物头发进行细化，卷发转折弧度较大，注意把握头发线与线之间的穿插关系、头发与发饰之间的前后透视关系。同时将人物的脸型以及耳朵进行线稿完善，注意耳朵和头发的前后关系，如图9-11所示。

图9-11

02 绘制人物五官线稿。结合人物设定，短小眉毛微微向下弯曲弧度，在眼睛下方排几条细斜线表现害羞眼脸红的效果，微咬下嘴唇的动态能添加几份娇羞可爱。绘制左边的眼睛结构，

完善右边的眼睛结构，注意双眼之间的间距以及透视关系，如图9-12所示。

图9-12

03 观察人物上半身服饰的结构特点，确定各个部分的层次位置关系，对人物衣襟部位和双臂周边服饰的线稿进行绘制。

04 完善手部动态的线稿，注意衣服在弯曲部分的褶皱关系表现，以及袖子飘动起来的起伏质感体现。

05 对束腰部分完善线稿，为体现出束腰部分的紧实感，在束腰带上添加褶皱线条，并通过周边衣服褶皱动态进行衬托，如图9-13所示。

图9-13

06 结合之前的草图定位，观察长裙的动态走向以及蓬松厚度，对弯曲部分的褶皱进行划分，贴合臀部曲线和腿部动态，用圆滑、简单的线稿概括外形，再用细线条对内部褶皱进行详细刻画，如图9-14所示。

图9-14

07 完善脚部细节和木屐的线稿绘制。结合之前的草图定位,分析双脚的前后透视关系。擦除多余线条,先完善脚部线稿的细节绘制,再对木屐的线稿进行深入刻画,注意鞋和脚之间的遮盖关系,添加樱花花纹装饰,如图9-15所示。

图9-15

08 基本线稿已经绘制完成,为人物和服添加大片花朵花纹加以装饰,丰富画面线稿层次关系。最后再做统一调整,注意前后的虚实关系,效果图完成,如图9-16所示。

图9-16

4 绘制阴影

01 根据光源,首先绘制皮肤的浅色阴影,确定暗部阴影面积并进行定位。添加一层深色阴影,注意结构的转折变化,加强明暗关系的对比,如图 9-17 所示。

图9-17

02 根据光源，绘制人物头部左边暗部阴影。

03 结合左边头发暗部阴影，完成右边头发的暗部阴影绘制，需使用大面积绘制，拉大空间层次关系。

04 加深一层暗部阴影，线条简洁概括，注意结合头发的走向以及前后的遮挡关系进行整体绘制，如图9-18所示。

图9-18

05 画完头发阴影，开始左边眼睛的明暗关系的绘制，注意瞳孔与瞳仁之间的明暗对比关系。

06 结合左边眼睛的阴影，完善右边眼睛的阴影绘制，注意受光亮部的位置，如图9-19所示。

07 根据和头发之间的遮挡关系并结合光源效果，为发饰花朵添加一个浅色阴影，初步确定暗部面积。

08 在原有阴影基础上加深一层暗部，被头发遮挡部分暗部加深，增强前后的明暗对比关系，如图9-20所示。

图9-20

图9-19

09 绘制衣服浅色阴影部分，结合光源对阴影进行大面积的定位。
10 绘制衣服的深色阴影部分，注意褶皱处暗部的处理，增强并丰富明暗层次关系、布料体积感，如图 9-21 所示。

图9-21

11 根据手臂动态，先用浅色阴影确定束腰带的暗部阴影比例，因为束腰带的紧实感，使用大面积平铺，不需要多处转折。
12 在两侧添加一层小面积的深色阴影，凸显体积感，如图 9-22 所示。

图9-22

13 结合臀部动态以及前后光源变化，绘制下半身裙子的浅色阴影部分，注意体积感的体现。
14 加深裙子的暗部阴影，根据褶皱动态走向添加少量的阴影，增强前后的明暗对比关系，如图 9-23 所示。

图9-23

15 根据之前设定的皮肤暗部阴影,绘制木屐浅色阴影,对明暗关系比例进行定位,注意体现木屐的空间层次关系。

16 为远离光源部分添加一层深色阴影,注意木屐布带转折以及和脚部贴合处的暗部填充,如图9-24所示。

图9-24

17 结合少女形象特征及动态结构设计定位,对少女发饰和服饰的结构设计特点进行细节刻画,重点刻画少女服饰花纹结构及暗部色调的层次变化,如图9-25所示。

图9-25

和服造型人物的绘制难点在于服饰配合人物动态所产生的衣服褶皱,因为衣服的材质比较柔软,所以线条要流畅柔顺,同时注意线条之间的穿插关系。

9.2.2 裙装造型绘制

裙装是一种围于下体的服装,也是下装的基本形式之一。广义的裙子还包括连衣裙、衬裙、短裙、裤裙、腰裙。裙一般由裙腰和裙体构成,有的只有裙体而无裙腰。它是人类最早的服装。因其通风散热性能好,穿着方便,行动自如,美观,样式变化多端诸多优点而为人们所广泛接受,其中以女性和儿童穿着较多。

下面这个例子是一位身穿可爱超短裙的长发女孩。

1 动作草图设定

01 用简单的线条画出比例线，确定人体动态，注意头部朝向。

02 在比例线的基础上用简单的线条勾勒出人物的动态，主要体现出四肢的动作和关节的位置。

03 擦除多余线条，完善整个人体姿态，如图9-26所示。

图9-26

2 人物角色草图设定

01 根据人物动态图，对人物草图进行设定，按照从上到下的顺序逐步逐层地进行绘制。在原有的人物动态线上，勾勒出人物刘海以及头部的外形轮廓，确定五官位置，然后从左至右描绘出人物长卷发的大致穿插表现效果，确认头发的动态走向，如图9-27所示。

图9-27

02 勾勒出人物颈部衣襟以及胸前装饰物的外形,完善人物上半身衣服外形轮廓,确定双臂位置,注意透视和遮挡关系。最后确认腿部位置,勾勒出大致外形,注意其和裙子间的衔接关系,如图9-28所示。

图9-28

3 线稿草图完善

01 根据人体草图定位,观察头部头发与发饰之间的穿插关系,确认动态走向,再用顺畅的线条详细描绘出人物刘海以及头部的准确大型,然后添加上水果组合成的发饰,注意前后的遮挡关系,如图9-29所示。

图9-29

02 根据之前刘海的绘制效果,接下来从左至右完善头部后面的长发,难点在体现头发线条与线条之间的穿插关系,让线条多处穿插,凸显被风吹起来的飘逸质感,如图9-30所示。

图9-30

03 根据草图，描绘贴身衣物，注意线条的转折，要体现贴身的紧实质感，在袖口添加荷叶边，丰富画面的同时增强少女属性。注意手型的细节刻画，以及整体的透视关系，如图9-31所示。

图9-31

04 开始绘制人物五官，从左边的眼睛开始，勾勒大大圆圆的眼睛凸显可爱。然后再结合左边眼睛，完善右边眼睛的勾勒，注意眼间距，确认鼻子和嘴巴位置，并完善整个五官，如图9-32所示。

图9-32

05 完善下半身短裙以及腿部的线稿绘制。观察裙子外形，确认动态走向，设定漂浮向上扬起的大裙摆，臀部添加花瓣边的打底裤，避免人物走光，细化裙子的起伏褶皱，流畅自然即可。最后用简洁的线条描绘出双腿，注意其与裙子之间的连接关系，如图9-33所示。

图9-33

06 结合少女性格特点及服饰设计定位，对少女整体线稿进行调整，统一协调透视关系，重点刻画头发的动态结构绘制，注意前后线条的虚实关系，如图9-34所示。

图9-34

4 绘制阴影

01 开始绘制皮肤的浅色阴影，对人物皮肤阴影进行准确的定位。加深皮肤阴影，加强明暗的对比关系，拉大空间对比效果，如图9-35所示。

图9-35

02 结合光源效果，确定水果发饰和头发之间的遮挡关系，并对其添加一个浅色阴影，暗部形状根据结构线来绘制。

03 在原有阴影基础上加深一层暗部，主要是被头发遮挡部分的暗部加深，增强前后的明暗对比关系，如图9-36所示。

04 开始绘制人物五官的明暗关系，确认光源，从人物左边的眼睛开始绘制，注意高光的分布位置。

05 完善人物右边的眼睛，注意受光部位的明暗关系，如图9-37所示。

图9-36

图9-37

06 结合光源，填充人物左边头发的暗部阴影，根据头发的动态走向和上下的穿插关系来定位。

07 完善人物右边头发的暗部阴影填充，近光处亮部多，背光处暗部多。

08 在原有阴影的基础上，再加深一层暗部阴影，丰富前后的明暗对比，如图9-38所示。

图9-38

09 绘制连衣短裙的浅色阴影，对衣服的阴影进行初步定位，注意和头发之间遮挡的阴影关系分配。

10 加一层更深的暗部阴影，凸显衣服质感。注意头部下面的阴影面积要大，转折处的明暗有差别，如图9-39所示。

图9-39

11 大面积地确定浅色阴影部分，注意臀胯处的褶皱转折变化。

12 添加一层深色的暗部阴影，主要体现在被裙摆遮挡的部分，注意转折以及堆压出的暗部填充，如图9-40所示。

图9-40

13 结合少女形象特征及动态结构设计定位，对少女发饰和服饰的结构设计特点进行细节刻画，重点刻画少女服饰结构暗部色调的层次变化，如图9-41所示。

图9-41

裙装造型人物的绘制难点在于人物的头发穿插关系的分布，以及服饰和头发遮挡的明暗关系对比，特别值得注意的是裙子被吹起来的蓬松质感的体现。

9.2.3 女仆装造型绘制

现在流行意义上的女仆装，是"女仆"职业人群的着装，多融合了ACGN（Animation（动画），Comic（漫画），Game（游戏），Novel（小说））相关元素。女仆装来源于19世纪欧洲贵族的家佣服饰，特别是在出席某些活动、聚会时，为了彰显贵族之气，佣人们都刻意穿上带有家族标志的女仆服以显其家族地位。特点是着装者腰部系着围裙，有各种荷叶花边作为边缘装饰。

下面这个例子是一位身穿女仆装、头戴兔耳朵的可爱女孩子。

1　动作草图设定

01 用简单线条和小圈圈表示躯干四肢和关节，勾勒出人物的大致动态。
02 在动态线的基础上绘制出人物的外形轮廓，确定各个部位的准确位置。
03 擦除多余线条，调整人体动态，注意人物的头身比例，如图9-42所示。

图9-42

2　人物角色草图设定

01 结合之前的动态草图设定，绘制头部刘海和面部的大致外形轮廓并确定五官位置，向后添加头饰以及兔耳朵，增添少女萌点。注意发饰和刘海部位的位置关系以及兔耳的动态效果设定，如图9-43所示。

图9-43

02 继续对人物头部后面的长发进行外形轮廓的勾勒，按照从左至右的顺序描绘出人物长发的大致穿插效果，确认头发的动态走向，注意要和兔耳的动态效果一致，如图9-44所示。

图9-44

03 勾勒出人物颈部衣襟以及胸前装饰物的外形，完善人物上半身衣服外形轮廓，确定双臂位置。绘画出双臂的外形，注意弯曲部位的转折变化以及和画面前方头发的前后空间关系，如图9-45所示。

图9-45

04 贴合人体动态，完成人物下半身裙装的外形定位，使裙摆弧度与头发的动态效果一致。紧接着完善腿部以及脚部鞋子的轮廓刻画，注意它们和裙子之间的连接关系，如图9-46所示。

图9-46

3 线稿草图完善

01 观察之前的人物草图设定，确定头发的动态走向，再绘制头部刘海的细节，注意发丝之间的穿插关系。同时对人物脸型以及被遮挡的耳朵进行详细绘制，最后结合之前的头饰以及兔耳定位，对其进行详细的绘制，注意荷叶边各个部分的起伏衔接关系，如图9-47所示。

图9-47

02 开始刻画五官，注意左边眼睛的定位以及大小，加长眼睫毛。结合左边的眼睛细节，完成右边眼睛的绘画，确定鼻子与嘴巴位置，设定小巧微张的嘴型，可爱呆萌，如图9-48所示。

图9-48

03 根据刘海的绘制效果,从左至右完善头部后面长发的详细绘制。此处设定的是长直发,动态效果在绘制上用曲线表现,注意头发线与线之间的穿插关系,让线条之间多处穿插,如图 9-49 所示。

图9-49

04 结合草图,观察双臂定位,确认动态比例,按照从里到外、从上到下的顺序进行绘制。先细化领口处和肩膀袖子的样式,注意前后的遮盖关系;紧接着从袖口开始细化手肘部分的结构及手部姿势,同时完善手部饰品,添加荷叶边,符合服装设定;最后对贴身的制服衣摆进行整体描绘,注意贴身紧压褶皱的体现,如图 9-50 所示。

图9-50

图9-50（续）

05 观察草图，确定围裙外形。由于围裙面料柔软，所以褶皱弧度较大，主要集中在腰部，用顺滑且细的线条进行绘制，围裙边缘添加起伏较大的荷叶边，使其符合服装设定的同时侧面衬托出人物动态表现效果，如图9-51所示。

图9-51

06 确定裙摆起伏大小和前后的穿插关系，逐步逐层地进行详细描绘，注意结合围裙的绘制手法，以及和围裙线条之间的连接关系。对腿部以及鞋子用简洁的曲线表现，注意和裙摆之间的遮挡关系，以及与双腿之间的透视关系，如图9-52所示。

图9-52

07 结合少女性格特点及动态结构定位，对少女头发及服饰的结构造型进行细节刻画，对整体线稿进行细节的调整，注意线条之间的前后穿插变化及虚实关系，如图9-53所示。

现代少女
绘制技法

图9-53

4 绘制阴影

01 完善人物皮肤的浅色阴影,对皮肤的阴影进行初步定位。

02 在原有阴影基础上再加一层深色阴影,加强明暗关系对比,体现皮肤质感,如图9-54所示。

图9-54

03 根据光源效果，确定头饰、兔耳和头发之间的遮挡关系，并用浅色阴影初步确定一个明暗关系比例，注意发饰荷叶边的暗部阴影处理，要根据布料纹理结构来进行划分。

04 添加一层小面积深色阴影，增强前后的明暗色彩对比，如图9-55所示。

图9-55

05 刻画人物五官阴影，按照从左至右的顺序进行，首先对左边眼睛的细节进行刻画，注意整体的深浅关系。

06 根据左边眼睛的阴影，完成右边眼睛的细节刻画，注意亮部以及高光的位置处理，如图 9-56 所示。

图9-56

07 根据光源效果，填充人物整体头发左边的暗部阴影，阴影面积注意结合头发的动态走向确定。

08 完善人物头发右边的暗部阴影，和左边的暗部阴影协调统一，注意头发和头饰之间的暗部阴影的处理。

09 加深阴影，拉开前后关系，让头发长而有序，每缕头发的阴影要绘制到位，如图9-57所示。

图9-57

10 绘制腰部束腰的蝴蝶结装饰的明暗关系，首先为其添加一个浅色阴影，确定暗部阴影面积比例，注意背部处于背光处，阴影可以大面积填充。

11 整体上加一层深色暗部，加强空间对比关系，注意头发之间遮挡的暗部阴影的绘制，如图 9-58 所示。

图9-58

12 对手腕处的手饰进行明暗关系的绘制，首先根据手饰样式给予一个浅色阴影，确定褶皱定位。

13 加深一层暗部阴影，体现布料质感，注意褶皱处的转折变化，如图 9-59 所示。

图9-59

14 观察制服褶皱动态走向，根据质感设定，确定浅色阴影部分，根据褶皱的结构转折走向，背光被遮挡的部分可大面积地进行暗部阴影的填充。添加一层深色阴影，主要分布在被遮挡的褶皱堆积转折处，可在丰富层次感的同时体现出头发、制服和手臂之间的明暗空间层次对比，如图9-60所示。

图9-60

15 结合光源效果，确定围裙的明暗关系比例，暗部阴影要根据布料褶皱质感的体现来分布。

16 在原有阴影的基础上再添加一层深色阴影，加强围裙质感，注意裙摆处荷叶边的暗部阴影需根据起伏大小分布，如图9-61所示。

图9-61

17 根据围裙阴影绘制手法，完善下半身裙子的阴影绘制。结合裙子褶皱动态走向，给予一个浅色阴影，初步确定整体明暗关系比例。

18 加深裙子的暗部阴影，它多为裙摆下面的投影，褶皱处的转折变化取决于是否处于背光处，如图9-62所示。

图9-62

19 根据设定的裙子暗部阴影，绘制荷叶边浅色阴影，对明暗关系比例进行定位，注意和裙子之间明暗空间关系要协调统一。

20 为远离光源部分添加一层深色阴影，注意结构转折处以及和裙子连接处的暗部填充，如图9-63所示。

图9-63

21 根据之前光源绘制效果，对腿部绘制一层浅色阴影，对明暗关系比例进行定位，注意前后脚之间的前后空间关系。

22 为远离光源部分添加一层深色阴影,注意裙子荷叶边与腿部贴合处的暗部填充,如图9-64所示。

图9-64

23 结合少女形象特征及动态结构设计定位,对少女发饰和服饰的结构设计特点进行细节刻画,重点刻画少女头发及身体服饰结构暗部色调的层次变化,如图9-65所示。

图9-65

女仆装造型人物的绘制难点在于人物的女仆服装质感的体现,整体褶皱动态是随着人体动作结构而转折。上半身制服非常的贴身,特别是腰部紧实感的体现,还有人物头发阴影之间的穿插绘制,较为复杂。

9.2.4 小礼服造型绘制

小礼服是以小裙装为基本款式的礼服，具有轻巧、舒适、自在的特点，裙子的长度为了适应不同时期的服装潮流和本土习俗而变化，适合在众多礼仪场合穿着。制作方面采用高档的衣料以及贴身的剪裁设计，将女性的曲线美展现得淋漓尽致，点缀出女性的高雅气质。

下面这个例子是一位身穿长裙礼服装的女性。

1 动作草图设定

01 用简单的线条勾勒出人物的姿势动态。

02 在动态线的基础上，绘制人物外形，注意双手的肢体动态，确定各个部位的位置。

03 擦除多余线条，细化人物动态，注意人物从下到上的透视关系比例，如图9-66所示。

图9-66

2 人物角色草图设定

01 根据人物的动态定位，大致勾勒出人物刘海的外形轮廓，确定五官位置，然后向后添加头发的大致动态走向，初步确定前后的穿插关系，如图9-67所示。

图9-67

02 勾勒人物上半身的服装外形，初步设定板型样式以及饰品的位置。然后确认手臂和双手的动态姿势，注意双手前后的透视关系以及和服装之间的遮挡关系，如图9-68所示。

图9-68

03 结合人体动态，勾勒出人物裙子的大致外形，确认褶皱的动态走向以及裙摆的起伏大小。紧接着完善腿部的动态姿势和鞋子的样式设计，注意它们和裙摆之间的衔接效果，如图9-69所示。

图9-69

3 线稿草图完善

01 观察人物头部草图的设定,确定刘海的动态走向,以及前后的层次穿插关系,同时确定人物脸型的透视角度问题,注意两者之间的连接关系,如图9-70所示。

02 开始对五官绘制,按照从左到右的顺序进行刻画。先绘制人物左边的眼睛,为符合人物设定,注意眉宇间的间距。然后根据左边眼睛的结构定位,完善右边眼睛的绘制,注意角度的透视关系,如图9-71所示。

图9-70

图9-71

03 开始绘制领口的样式，线条果断，蝴蝶结绸带用柔软的线条表现漂浮质感。添加手臂上的装饰，用棱角分明的菱形亮片配合绸带，进一步刻画饰物细节。

04 进一步完善上半身服饰，表现贴身的布料质感，注意腰部挤压所产生的褶皱边线。添加各种花纹元素，注意线条之间的疏密、虚实关系及穿插变化，如图9-72所示。

图9-72

05 对裙摆起伏程度进行绘制，在边缘添加皇冠条纹。在皇冠条纹中间添加提前设计好的花纹装饰进行细节刻画，注意线条之间的虚实关系及穿插变化。

06 在裙子中间添加一层双向蕾丝边花纹，繁华不失优雅，要根据裙摆的起伏动态去贴合裙摆。注意裙摆边缘的穿插透视关系对比，如图 9-73 所示。

图9-73

07 继续完善裙装，细化内衬荷叶边。为裙子内部添加几层荷叶边内衬，减弱裙装的复杂的视觉感受的同时凸显裙子的厚重、蓬松质感，绘制的时候多用起伏大的曲线进行穿插，用短且细的线条表现挤压褶皱。注意和裙摆之间的衔接关系以及前后的空间层次对比，如图9-74所示。

08 完善腿部以及鞋子的细节，先用细且长的线条绘制出腿部线条，注意其和裙摆之间的衔接和透视关系。再结合服装，绘制符合气质的鞋子样式，为鞋子局部添加花纹细节，要贴合脚部动态，如图9-75所示。

图9-74

图9-75

09 根据草图设定，确认前后遮挡关系，先对两股麻花辫进行绘制，确定头发的动态走向。再详细绘制出后面的头发，弧度要大，多穿插，凸显长发的柔顺以及层次关系。注意头发和人物身体以及服装的前后空间关系，如图9-76所示。

图9-76

图9-76（续）

10 最终线稿图基本完成，整体调整线稿，统一协调前后虚实关系，对裙装的装饰元素进一步修饰调整，如图9-77所示。

图9-77

4 绘制阴影

01 结合人物的形体结构和光源效果，绘制皮肤的浅色阴影，对皮肤的阴影进行初步的定位。

02 添加一层深色阴影，被遮挡部分可大面积平铺，增强空间对比关系，如图9-78所示。

图9-78

03 结合光源，填充整体头发的左边暗部阴影，注意根据头发的走向确定暗部面积。

04 完善人物头发右边的暗部阴影，和左边阴影协调统一，背部后面可大面积填充，整体拉开前后空间感。

05 再添加一层深色阴影，丰富层次感，如图9-79所示。

图9-79

图9-79（续）

06 接下来刻画五官的明暗关系。首先对人物左边眼睛的黑白灰关系进行绘制，注意瞳孔与瞳仁之间的对比。

07 结合左边的眼睛，完善右边眼睛的细节刻画，注意和刘海发丝之间的遮挡关系，如图9-80所示。

08 绘制服装的浅色阴影部分，根据光源，结合褶皱动态走向，进行简单的定位，被遮挡部位进行大面积填充。

09 加深服装的暗部阴影，加强服装质感，强化前后上下的层次关系，在褶皱转折处添加小面积暗部，丰富画面，如图9-81所示。

图9-80

图9-81

10 接下来对人物臂环饰品的阴影进行绘制。先对左边臂环进行浅色阴影的填充，结合质感的体现确定阴影形状。

11 在原有阴影的基础上加深一层暗部阴影，和周边明暗空间关系进行统一，如图9-82所示。

12 结合左边臂环的绘制技法，继续对右边臂环的明暗关系进行刻化，结合光源给予一个浅色阴影，注意金属和布料的质感体现。

13 加深一层暗部阴影，增强光感和前后层次关系，如图9-83所示。

图9-83

图9-82

14 对裙摆的阴影关系进行绘制。根据裙摆起伏动态给予一个浅色阴影，初步确定整体明暗关系比例以及褶皱大致走向。

15 在原有阴影的基础上添加一层深色阴影，主要分布在起伏动态相连的转折处，如图9-84所示。

图9-84

16 完善裙子内衬的明暗关系，使用裙摆阴影的绘制手法，结合光源效果，对内衬填充浅色阴影，初步确定黑白灰层次关系。

17 加深一层暗部阴影，根据荷叶边起伏大小进行小面积分布，如图9-85所示。

图9-85

18 参考之前皮肤阴影绘制效果，对鞋子的浅色阴影进行填充，确定明暗关系比例。

19 为远离光源部分添加一层深色阴影，注意鞋子的前后对比以及和皮肤阴影的协调统一，如图9-86所示。

图9-86

20 结合少女形象特征及动态结构设计定位，对少女发饰和服饰的结构设计特点进行细节刻画，重点刻画少女头发及身体服饰结构暗部色调的层次变化，如图9-87所示。

图9-87

小礼服造型人物的绘制难点在于人物的服装细节绘制比较复杂，服装的精致美感和弯曲褶皱的表现，以及头发的层次感需要进行线条之间的穿插。

现代少女
绘制技法

第10章 | 现代少女造型明暗绘制

通过前面几章的详细讲解，读者想必对于现代少女的基本造型设计过程已经有了初步的理解。本章主要讲解三个动态及服饰结构不同风格的少女形象，逐步讲解少女线稿设计及明暗绘制的过程，同时为少女的色彩绘制做好前期的线稿设计准备。

10.1 猫耳少女造型设计

人物形象设定：在可爱动漫女性人物设定里面，萌萌的兽耳装饰是必不可少的。这里我们设定为机械外观的猫耳朵装饰，添加一定的科技色彩；再配上海藻般顺滑的大波浪长卷发，添加了文静的属性；简单的百褶短裙配上长袜、小高跟鞋，不失俏皮可爱。这些都是我们要表达出来的重点，以完善这个猫耳少女的整体属性形象。

10.1.1 猫耳少女线稿设计

1 动作草图设定

01 在线稿图层，绘制人物动态位置和比例，进行简单的动态定位。
02 根据简单的动态定位，从上到下将人体的形体绘制出来。
03 擦除多余线头，从上至下细化人物头部、身体及四肢的动态结构，确定人物动态，如图10-1所示。

图10-1

2 人物角色草图设定

01 调整人体定位结构线,运用硬笔刷刻画头部刘海的大体轮廓线,用"十"字形确定五官位置,然后向后添加背部头发的大致分布状态和头部饰品,初步确定头发的动态走向以及穿插关系,如图 10-2 所示。

图10-2

02 根据人物设定完善人物上半身服饰的外形轮廓,连衣短裙紧实贴身,蝴蝶结元素和头部饰品相呼应,注意衣服褶皱走向定位。绘制人物腿部和脚部,把握左右脚的前后动态关系,对长筒袜和小高跟鞋进行定位,同时也添加绸带及蝴蝶结元素,如图 10-3 所示。

图10-3

3 完善线稿

01 观察人物头发刘海的动态走向以及和头饰之间的前后位置关系定位，按照从前到后的顺序对其线稿进行细化。头发和绸带质感柔软，用线柔和、弧度较大。猫耳设定具有科幻感，采用较硬的线条绘制，如图10-4所示。

图10-4

02 绘制五官表情。结合前后的透视关系，绘制人物左边的眼睛。然后结合左边眼睛的造型特点完善右边眼睛的勾勒，注意眉毛以及眼角的动态走向，凸显人物性格。笑开的嘴型彰显青春活力，如图10-5所示。

图10-5

03 观察双臂动态定位，细化领口处领结的样式，注意结合耳饰科技感的设计，添加几何元素进行呼应，紧接着向外延伸绘制出双臂的动态以及手势的线条，同时在手腕处添加伞状手饰品，注意前后的穿插关系，如图10-6所示。

图10-6

04 结合人体动态，完善连衣短裙的线稿绘制。因为裙装的紧身设定，所以褶皱间的转折起伏小、穿插较多且硬，裙子比较蓬松。百褶之间的穿插可以大幅度的绘制，注意前后的透视关系即可，如图10-7所示。

图10-7

05 观察人物腿部以及脚部的造型设计细节，对人物的腿部和脚部的结构造型进行细节刻画。鞋子为圆头粗跟，配上蝴蝶结绸带元素，添加满满的少女属性，注意线条结构的虚实、透视结构造型的变化，以及鞋子的透视关系，如图10-8所示。

图10-8

06 按照从左至右的顺序完善头部后面长发，根据设定长卷发是躺在地上自然散开的动态，所以在效果绘制上多用弧度较大的曲线来表现，多用类似圆圈的弧度线进行穿插刻画，如图 10-9 所示。

图10-9

07 结合少女形象特征及动态结构设计定位，对少女发饰和服饰的结构设计特点进行细节刻画，最后对整体线稿进行细节的调整，注意前后的虚实关系，如图 10-10 所示。

图10-10

10.1.2 明暗色调的绘制

01 绘制皮肤的浅色阴影，根据光源下的明暗光影原理，用浅色阴影先对人物皮肤阴影进行准确的面积定位。

02 加深皮肤阴影，注意结构的转折变化，加强明暗的对比关系，如图10-11所示。

图10-11

第10章 现代少女造型明暗绘制

03 根据线稿图，确定头饰和头发之间的遮挡关系，先对左边头饰绘制一个浅色阴影，初步确定明暗关系比例。

04 结合左边头饰的阴影，继续对右边头饰浅色阴影进行填充，注意蝴蝶结绸带的暗部阴影需要参照布料纹理结构来进行划分。

05 在原有阴影的基础上添加一层小面积深色阴影，增强前后的明暗色彩对比，如图10-12所示。

图10-12

06 第一步：根据光源绘制左边眼睛的光影，注意瞳孔与瞳仁之间的颜色深浅关系。

第二步：结合左边眼睛的光影，完善右边眼睛的光影绘制，注意受光以及亮部的位置，如图10-13所示。

图10-13

07 对领口处的板型样式进行明暗关系的绘制，首先结合其结构绘制一个浅色阴影，由于头部下方大面积背光，所以阴影可进行大面积的填充。

08 加深一层暗部阴影，结合布料质感的体现，注意褶皱处的转折的变化，如图10-14所示。

图10-14

09 结合周边皮肤的明暗效果，对手饰的明暗关系进行绘制，首先结合光源绘制一个浅色阴影，注意伞状饰物质感体现。

10 添加一层小面积的暗部阴影，增强前后层次关系，如图10-15所示。

图10-15

11 绘制上半身服饰的浅色阴影，结合领口阴影，根据褶皱动态走向，进行大面积的暗部阴影填充。注意对服装质感的体现。

12 加深服装的一层暗部阴影，加强服装质感以及前后上下的层次关系，阴影主要分布在被遮挡的地方，如图10-16所示。

图10-16

13 根据上半身服饰的阴影，绘制百褶短裙的浅色阴影，对明暗关系比例进行定位，注意和上半身服饰明暗空间关系的协调统一。

14 在原有阴影的基础上，添加一层深色阴影，注意结构转折处的暗部填充，如图10-17所示。

图10-17

15 根据之前腿部皮肤的明暗色调效果，结合其结构，对长筒袜绘制一层浅色阴影，对明暗关系比例进行初步定位，注意前后空间光感关系。

16 为远离光源部分添加一层深色阴影，贴合腿部曲线进行小面积的暗部填充，被遮挡的部位可进行大面积的填充，如图10-18所示。

图10-18

17 根据之前设定的长筒袜暗部阴影，绘制小高跟浅色阴影，对明暗关系比例进行定位，注意体现鞋子亮滑的质感，同时对蝴蝶结绸带的阴影同步进行填充，此时可以结合头饰绸带的绘制技巧。

18 为远离光源部分添加一层小面积的深色阴影，注意绸带转折和脚部贴合处的暗部填充，如图10-19所示。

图10-19

19 根据光源，按照从前往后、从左至右的顺序对人物头发的明暗关系进行绘制，绘制人物头部前面刘海的暗部阴影，注意和头饰之间的遮挡关系。

20 对后面背光处的长发阴影进行大面积的填充。首先绘制左边头发，浅色阴影面积根据头发的动态走向和上下穿插关系确定。

21 结合左边头发暗部阴影，完成右边头发的暗部阴影绘制，同样大面积绘制，协调统一。

22 加深一层暗部阴影，结合头发的动态走向以及前后遮挡关系进行整体穿插绘制，丰富并增强空间层次关系，如图10-20所示。

图10-20

23 结合少女形象特征及动态结构设计定位，对少女发饰和服饰的结构设计特点进行细节刻画，重点刻画少女身体服饰及头发的明暗色调层次关系，如图10-21所示。

图10-21

　　这类人物的绘制难点在于人物服饰的质感表现和头发的明暗穿插关系的体现，特别要关注连衣短裙整体的层次穿插关系变化。

10.2　机甲少女造型设计

　　这个案例讲解一个酷感十足的机甲少女从线稿结构设计到明暗色调绘制的过程。

人物形象设定：女性不一定是呆萌可爱的，耍起酷来则有一种反差魅力。机械是人物创造中永不过时的一个元素，这里我们设定为很有设计感、偏向军式制服装，携带改造后的机甲武器，再配上红披风，庄严的气质立刻体现出来；可爱女生必不可少的长发，也可以合理搭配，庄严中不失俏皮可爱，这些都是我们要表达出来的重点。

10.2.1 机甲少女线稿设计

1 动作草图设定

01 用线条将人物的大概动态位置表现出来，简单的线条和小圆圈表示人物的四肢躯干和关节，面部的朝向要明确。

02 将人物的身体勾勒出来，处理好每个部分的动态结构，对五官位置进行定位。

03 用干净利落的线条完善整个人体动态，擦除多余线条，如图10-22所示。

图10-22

2 人物角色草图设定

01 运用硬笔刷先对人物头部头发和帽子的大体轮廓线进行勾勒，同时用"十"字线确定五官位置，向下逐步添加领口、裙子的大致设计特点，对双臂皮革灯笼袖进行透视结构设定，添加长剑丰富画面，完善腿部结构线以及鞋子的板型，如图10-23所示。

现代少女
绘制技法

图10-23

02 对人物草图进行完善，先对两侧的机甲造型初步定位，然后绘制披风动态，注意其和头发的动态协调统一，同时关注前后的遮挡关系设定，如图10-24所示。

图10-24

3 完善线稿

01 结合之前的人物草图设定,定位头发走向动态和前后层次关系,详细绘制出头部发型和脸部外形,注意两者之间的穿插关系,表现刘海的饱满。然后根据头部结构为人物添加贝雷帽装饰,丰满画面,如图10-25所示。

图10-25

02 绘制人物五官线稿,根据人物设定,细化左边的眼睛结构,中等长度的眉毛、轮廓分明的眼睛,干练严肃。然后结合左边的眼睛结构绘制,完善右边的眼睛结构和嘴巴的细化,注意左右的透视、大小比例关系。如图10-26所示。

图10-26

现代少女绘制技法

03 对裙装的领口、大致外形线条进行勾勒,确定裙子的蓬松程度,然后对裙子添加花纹样式以及相符合的装饰品。由于制服贴身材质较硬的质感,褶皱线条分布不多,主要集中在腰部的转折处,如图 10-27 所示。

图10-27

04 由于军式制服的结构比较严谨，对裙摆尾部添加小面积的百褶边，整体上减弱了一定的庄严感，同时添加了可爱的少女属性。注意前后的透视关系，转折起伏不要很大，和裙装整体动态协调统一，如图10-28所示。

图10-28

05 对衣袖造型进行绘制，分为里袖、立领披肩、皮革质感灯笼袖和手套四个部分。

第一步：绘制完肩部线条，紧接着对里袖进行绘制，贴合手臂边缘设计蕾丝边，简单华丽，由于里袖质感较为柔软，褶皱线条弧度大；

第二步：对立领披肩进行刻画，由于是皮革，质感较硬；

第三步：对同样质感的灯笼袖进行绘制，大大蓬蓬的有一丝女性的可爱，褶皱主要分布在袖口，转折起伏不大；

第四步：根据手势结构完善手套的绘制。注意前后的大小比例以及线与线之间的衔接关系，如图10-29所示。

图10-29

06 根据之前的草图设定观察佩剑和双手握剑的动态姿势，用长直线绘制出剑身，使其和手部贴合，加上小长方形装饰。剑柄是从常见的西洋剑的外观改造得来，多用圆弧来凸显女性柔和的属性，如图10-30所示。

图10-30

07 绘制腿部、饰品和鞋子的造型线稿，注意脚部线条结构的虚实、绑带和腿部的贴合。鞋子的造型也具有机械属性，和整体造型相呼应，根据脚的结构透视特点，用较硬的线条绘制，如图10-31所示。

图10-31

08 按照从左至右的顺序对头部后面长发进行绘制，设定的是长直发，根据人物角色动态所产生的效果多用曲线表现质感，注意头发线与线之间的穿插关系，如图10-32所示。

图10-32

09 先对左侧机甲进行细节绘制，为符合质感多用直线进行描边，少处转折边缘用曲线过渡，注意内部与外部结构的合理衔接。然后结合左边机甲对右边机甲进行刻画，如图10-33所示。

图10-33

10 对披肩进行绘制，完善整个画面线稿。结合之前的草图设定，根据人物的动态表现，为人物添加披肩以及肩部机甲饰品，处理好身体及服饰结构线的虚实、疏密关系，刻画服饰纹理结构时注意穿插变化，如图10-34所示。

图10-34

11 结合少女形象特征及动态结构设计定位，对少女发饰和服饰的结构设计特点进行细节刻画，把握好人物各个部分之间的透视关系及线段的前后穿插关系，如图10-35所示。

图10-35

10.2.2 明暗色调的绘制

01 根据光源，先对皮肤绘制一层浅色阴影，初步对皮肤的明暗关系比例进行分配。根据人体结构来分布阴影。

02 在原有阴影的基础上添加一层深色阴影，主要分布在被遮挡部位和结构转折处，如图10-36所示。

图10-36

03 根据光源，先绘制左边眼睛的光影，注意瞳孔与瞳仁之间的颜色深浅关系。

04 结合左边眼睛的绘制技法，完善右边眼睛的明暗关系刻画，注意受光以及亮部的位置，如图 10-37 所示。

图10-37

05 根据光源，按照从左至右的顺序，结合头发丝的走向对头发的阴影进行填充。

06 在原有阴影的基础上添加一层小面积深色阴影，拉开空间层次，注意发丝间的阴影穿插关系，如图 10-38 所示。

图10-38

07 首先观察帽子结构造型，根据结构走向为其分布浅色阴影，对明暗关系的比例进行分配。注意绸带和帽子不同质感所产生的阴影差别。

08 在褶皱转折处添加深色阴影，增强前后空间色调关系的对比，如图 10-39 所示。

图10-39

09 结合人物服饰的结构设计定位，对服饰局部开始阴影的填充。先对双臂局部服饰的阴影进行填充，观察两边结构特点，结合各个局部布料材质的特点，对暗部阴影开始填充。

10 加深一层小面积阴影，贴合整体效果的过渡，表现布料和皮革质感，增强空间对比关系，如图 10-40 所示。

图10-40

11 绘制佩剑的浅色阴影,给佩剑的基础色调的明暗对比给予一个定位,注意结合其结构确定。

12 给佩剑绘制一个体积感体现的暗部阴影,使得阴影更加丰富,如图10-41所示。

图10-41

13 结合光源和裙装褶皱结构走向,完善整体裙装制服的明暗关系比例。注意腰部和裙子蓬起来质感的转折穿插的阴影。

14 增加一层暗部阴影,注意手臂与衣服之间的深处阴影的处理手法,如图10-42所示。

图10-42

15 填充百褶边的浅色阴影，结合裙装的明暗关系，给予一个简单的定位。

16 对百褶边的阴影进行加深，注意线条转折部分的层次变化，对暗部大面积绘制，丰富层次关系，如图10-43所示。

图10-43

17 对腿部投影进行明暗比例分配，结合双腿的前后透视关系，对左腿靠后大面积阴影进行填充，右腿根据结构小面积平铺。

18 顺着腿部结构继续向下对鞋子以及腿饰的浅色阴影进行填充，注意整体阴影的统一协调。

19 根据双腿的透视关系加深阴影绘制，左腿的暗部阴影同样需要大面积填充，注意小面积留白，凸显反光效果。其他部位根据上下遮挡关系进行小面积填充，如图10-44所示。

图10-44

20 结合光源，根据两侧机甲的造型结构，对其填充大面积浅色阴影，并进行明暗色调的比例分配，凸显立体质感。

21 按照从左至右的顺序对机甲进行暗部阴影加深，主要分布在被遮挡的部位和里侧转折处，丰富整体空间层次感的同时也让机甲的前后立体感得到加强，如图10-45所示。

图10-45

22 结合航舰的结构造型变化，对其阴影进行简单的定位，确定明暗关系面积。

23 绘制一层深色阴影，凸显质感，拉大空间对比。注意其和整体明暗空间关系的协调统一，如图 10-46 所示。

图10-46

24 根据光源角度，结合披风动态以及前后遮挡关系，绘制披风的浅色阴影部分，可进行大面积平铺，注意体积感的体现。

25 加深披风暗部阴影，根据动态走向添加少量的阴影，增强前后的明暗对比关系即可，如图 10-47 所示。

图10-47

26 结合少女形象特征及动态结构设计定位，对少女身体及服饰的结构设计特点进行细节刻画，重点刻画少女服饰结构暗部色调的层次变化，如图 10-48 所示。

图10-48

这类人物的绘制难点在于人物服饰的设计,以及各个部分的大小比例的协调,特别是机甲的透视关系。

10.3 民族风女孩造型设计

这个案例讲解的是一个手持手风琴、具有民族风格的女孩。

人物形象设定:在漫画少女设定中,多才多艺的女性往往很具有吸引力,整个性格偏向温柔、文静。班多钮,是一种德国人发明的乐器,原来用于演奏宗教音乐。在这个案例中,我们将采用以这个乐器作为主要中心,绘制一个偏向欧美民族风的女孩。百褶立领、灯笼袖透露出小女人的文静、可爱,再配上顺滑的长直发、可爱的麻花辫和花朵饰品、简单的花边蓬蓬短裙,增添少女属性。这些都是我们要表达出来的重点,以完善这个民族风女孩的整体属性形象。

10.3.1 线稿设计

1 动作草图设定

01 用线条将人物造型的动态简单勾勒出来,注意人物头颈肩的动态姿势。

02 将人物的身体结构勾勒出来,注意身体四肢的动态变化,同时对五官位置进行定位。

03 擦除多余线条,用顺畅的线条完善整个人体的动态造型,如图10-49所示。

图10-49

2 人物角色草图设定

01 绘制头部刘海以及头饰的大致轮廓,要结合人物的头部结构。同时确定五官位置,然后向下添加躯干、双手和乐器的大致外形,初步确定前中后的遮挡透视关系比例,如图10-50所示。

图10-50

02 根据人物设定，完善裙装、腿部造型结构以及背部头发的动态走向。注意乐器和裙子之间的遮挡和挤压所产生的褶皱结构设定，还需要注意左右脚的前后透视关系。长发披散，同时添加麻花辫丰满画面，如图10-51所示。

图10-51

3 完善线稿

01 结合之前的人物草图设定，绘制人物刘海的动态走向，确定前后层次关系。接着描绘人物的头饰，这种捆绑式的发带绑在头上，两侧用大花朵为饰品中心、大绸带为边缘装饰，注意发饰和头发之间的穿插关系，如图10-52所示。

图10-52

02 对人物五官线条进行刻画。先绘制左边的眼睛，注意眼型对人物性格的衬托，眼型圆润、眉长中等向下弯曲，凸显温柔的眉眼。结合左边的眼睛结构，完善右边的眼睛结构和嘴巴的细化，如图10-53所示。

图10-53

现代少女绘制技法

03 对人物上半身服装开始细化，添加灯笼袖和胸前贴身衣物，领口的百褶边设计修饰了人物的身形，大灯笼袖添加了可爱的少女属性，束胸的紧身衣将少女的身材很好地凸显出来。添加一定的褶皱变化，如图10-54所示。

图10-54

04 对人物双臂和乐器进行线稿细化，顺着灯笼袖对人物手臂以及手部姿势进行绘制，注意手腕处的条纹蝴蝶结及左右手饰的透视关系，手风琴结构根据乐器的位置角度和透视关系进行细节绘制，注意乐器和人的比例大小，如图10-55所示。

图10-55

05 绘制短裙、腿部的造型线稿，对裙装的大致外形和蓬松程度进行勾勒，注意褶皱转折变化。按照草图对脚部动态的定位，绘制出腿部和鞋子的半截外形，注意前后脚的透视关系，以及和乐器、裙子之间的前后空间层次对比，如图10-56所示。

06 对头部后面长发进行详细绘制。观察草图可知设定的是长直发，先绘制出前面的麻花辫和花朵配饰，再向后用长曲线进行排列，注意动态表现效果以及前后的空间遮挡定位，如图10-57所示。

图10-56

图10-57

07 对画面进行整体调整。绘制的时候，注意线条的虚实变化以及正确处理好人物各个结构之间的衔接，重点是乐器的细节刻画和透视角度的结构表现，如图10-58所示。

图10-58

第10章 现代少女造型明暗绘制

10.3.2 明暗色调的绘制

01 绘制人物皮肤的明暗关系，首先结合光源效果对其绘制一层浅色阴影，初步确定明暗关系的比例，脖颈这块可大面积填充。

02 加深一层暗部阴影，注意根据线稿结构丰富阴影的层次，如图 10-59 所示。

图10-59

03 确定一个光源，结合光源对头发刘海部分进行浅色阴影处填充，确定头发的大致光感。

04 对后面头发按从左至右的顺序逐步填充浅色阴影，由于处于后景，可大面积平铺，注意要结合头发的动态结构。

05 在原有阴影的基础上填充一层深色阴影，增加头部的体积感，让头部更加立体，如图 10-60 所示。

图10-60

图10-60（续）

06 结合光源，完善左边眼睛的明暗关系，注意光源对亮部位置的定位，以及整体明暗色调的对比。

07 参考左边眼睛的绘制手法，完善右边眼睛和嘴巴的明暗关系绘制，注意整体的协调统一，如图10-61所示。

08 绘制头饰的浅色阴影，先给花朵一个浅色阴影进行阴影的定位，然后向四周扩散为发带添加浅色阴影，结合其褶皱结构进行分布。

09 在原有阴影的基础上对暗部加深，绘制一个体现质感的暗部阴影，使得阴影更加丰富，如图10-62所示。

图10-61

图10-62

第10章 现代少女造型明暗绘制

10 绘制上半身服饰的浅色阴影，结合光源对上半身服饰的阴影进行定位，注意体现衣服布料质感。

11 对上半身服饰的阴影进行加深，注意褶皱转折处的暗部处理，要凸显服装板型设定的立体质感，如图10-63所示。

图10-63

12 对条纹蝴蝶结绸带绘制浅色阴影，在处理的时候要注意和手臂阴影结构的协调统一。

13 根据绸带结构设定绘制一层暗部阴影，拉开前后的明暗关系，丰富层次感，如图10-64所示。

图10-64

14 绘制乐器的浅色定位阴影，注意乐器上各个部分结构转折处阴影的处理，要增强乐器立体感的同时突出整体画面的光感效果。

15 绘制乐器的深色阴影，暗部阴影的位置主要集中在各个结构的交界处，小面积进行填充即可，如图10-65所示。

图10-65

16 结合光源，绘制短裙的浅色阴影，注意遵循短裙的结构和蓬松程度，用阴影来凸显裙子的体积感。

17 绘制短裙的深色阴影，注意光源以及周围环境对裙边暗部阴影的影响，如图 10-66 所示。

19 根据腿部结构进行简单的暗部阴影绘制，加强质感体现的同时和整体画面的明暗色调统一，如图 10-67 所示。

图10-66

图10-67

18 进行观察腿部投影明暗比例，结合前后透视关系和对长靴质感的表现，对其填充浅色阴影。

20 结合少女形象特征及动态结构设计定位，对少女服饰及乐器的结构特点进行细节刻画，重点刻画少女服饰和乐器结构暗部色调的层次变化，如图 10-68 所示。

图10-68

　　这类人物的绘制难点在于人物动态的描绘和人物与乐器之间的动态处理。透视要从头发、人物躯干和乐器之间的关系来考虑。另一个难点就是服饰体积感的塑造。

现代少女
绘制技法

第11章 | 现代少女上色技法

根据前面线稿的绘制及明暗上色的绘制步骤，本章主要向读者介绍线稿的上色技法，再结合色彩的基础知识及绘制技巧，绘制出漂亮的作品。本章通过3个不同的上色案例，全程图解线稿的上色过程，希望读者可以熟练掌握本章内容，并举一反三，绘制出更多、更漂亮的作品。

11.1 色彩基础知识

色彩是一种视觉的表现形式，存在于人们的日常生活中，对人们的生活有着一定的影响作用。都说人类是一种视觉动物，第一印象在心中占的比例成分很大，可以从一个人的平时穿着色彩来大概判断性格。同样的，这个理论也可以延伸到动漫人物的绘制中来。所以我们在对萌系少女的绘制中，不仅仅要注意人物的动态以及搭配的服装样式，也要使用色彩来表现出人物的性格特点。

颜色的搭配是在一定理论基础上进行的，并不是一件偶然的事情，遵循着这个规律。在上色绘制时，这种搭配的规则是不会轻易改变的，很容易知道哪种颜色适合怎样的环境。接下来我们来了解色彩的基础知识。

11.1.1 三原色

三原色指色彩中不能再分解的三种基本颜色，而三原色中又分为光的三原色和色彩的三原色，它们有着一定的区别。

光的三原色：就是RGB，即红（Red）、绿（Green）、蓝（Blue）三种颜色，这三种颜色几乎能形成所有的颜色，如图11-1所示。光学三原色的混合，亦称为加色混合。光线会越加越亮，两两混合可以得到更亮的中间色：黄（Yellow），青（Cyan），品红或者叫洋红、红紫（Magenta）。两种色光混合后，光度高于两色各自原来的光度，合色越多，被增强的光线越多，就越近于白，三种等量组合可以得到白色。电视机上的基色就是红、绿、蓝，其他色光都是由此调出的。

色彩的三原色：就是CMY，是以青绿（Cyan）、品红（Magenta）、黄（Yellow）三种颜色组合而成，如图11-2所示。色彩三原色的混合，亦称为减色三原色。色彩三原色的混合，

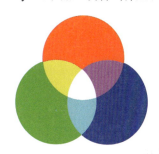

图11-1

是光线的减少，两色混合后，光度低于两色各自原来的光度，合色越多，被吸收的光线越多，就越近于黑。所以，调配次数越多，纯度越差，越是失去它的单纯性和鲜明性。原理上 CMY 混合在一起就变成黑色。品红与绿、黄与紫、青与橙，各组颜色的混合都接近黑，但实际上只是变成不鲜明的浓色而已。因此印刷上会在三色以外再加上一个黑色（black），用 CMYK 四色。CMY 分别组合，可以合成光的三原色。

图 11-2

11.1.2 固有色、光源色和环境色

从一般的物理学角度来看，所有物体的颜色都是由于光线照射的结果所呈现出来的。但在通常的日常生活之中，人们把物体在正常日光下呈现的颜色叫"固有色"。其实这并不正确，我们平时所看见的物体颜色是在固有色的基础上，通过光源色和环境的影响得来的。所以从色彩的光学原理可知，物体并不存在固定不变的固有的颜色，物体的颜色是与光密切相关的，是在一定的条件下变化着的，是具体的，而不是一种概念。然而，物体的颜色尽管是变化的、复杂的，但仍给我们一定的色彩印象。所以，我们既不要受固有色概念的束缚，又不能完全忽视固有色。

接下来我们就讲解固有色、光源色和环境色的区别。

固有色：就是物体本身在白色光源下所呈现的固有的色彩，习惯上把白色阳光下物体呈现出来的色彩效果总和称为固有色。严格地说，固有色是指物体固有的属性在常态光源下呈现出来的色彩。对固有色的把握，主要是准确地把握物体的色相。

由于固有色在一个物体中占有的面积最大，所以，对它的研究就显得十分重要。一般来讲，物体呈现固有色最明显的地方是受光面与背光面之间的中间部分，也就是素描调子中的灰部，我们称之为半调子或中间色彩。因为在这个范围内，物体受外部条件色彩的影响较少，它的变化主要是明度变化和色相本身的变化，它的饱和度也往往最高。

光源色：指某种光线（太阳光、月光、灯光、蜡烛光等）照射到物体后所产生的色彩变化，即发光体所发出的光线的颜色。光源色的不同会引起物体的固有色的变化。例如，一件天蓝色衣服在白天看起来和在晚上灯光下看起来颜色是不同的，所以女生逛街都避免晚上去商店购买衣服，因为晚上灯光下看到的花色，和白天看到的是有些不一样的。再简单地说，每天的太阳光，在早晨、正午和傍晚的光色是不相同的，会引起同一景物的色调的显著变化。

所以光线的颜色直接影响物体固有色的变化。光源色在色彩写生中尤为重要。

环境色：指一个物体的周围物体所反射的光色，引起物体固有色产生变化，尤其是光滑的材质，它具有强烈的反射作用，在暗部中反映也较为明显。例如，在一只白瓷杯的背光部附近放一块红布，白瓷杯靠近红布的一侧时，便会接受红布的反光而带红灰色倾向；在向光处打一束橘色的灯光，亮部色彩则会呈现出偏向橘色的色彩。可见，物体的固有色实际上是受光源色、环境色的影响而变化的。物体在不同的光源、环境的条件下所呈现的色彩，在色彩学上叫作"条件色"。

物体的固有色与光源色、环境色的相互关系，对物体的色彩关系的形成和变化是十分重要的。

11.1.3 色相、明度和纯度

色彩模式是由色相、明度和纯度三个要素组合而成，它们被称为色彩三要素。

色相：是色彩的基本特征，是指能够比较具象地表示某种颜色色别的名称，如玫瑰红、橘黄、柠檬黄、钴蓝、群青、翠绿等等，如图11-3所示。

图11-3

明度：即色彩的明暗程度。色彩对光的反射率越高，其明度就越高。白色对光的反射率最高，因而其明度最高。黑色则相反，其反射率最低，其明度也就最低。比如，基础色为红色，加入白色越多，其明度越高；加入的黑色越多，其明度越低。如图11-4所示，在光谱中，黄色是最明亮的色彩，其次为橙、红、绿、蓝、紫。

图11-4

纯度：即色彩的饱和程度，也就是色彩的纯净度。以红色最为基础色，所含色彩成分越少，其程度就越高，反之则越低，如图11-5所示。一种颜色的色彩成分，在完全不含有其他色彩成分的情况下，它的纯度达到最高，即纯度最高的色彩为原色。其中红、黄、蓝在色相中是纯度最高的色彩。

图 11-5

11.1.4 冷暖色对比

色彩是一种视觉上的表现形式,所以本身是没有温度的,不可能感受到其冷暖关系的变化。色彩的冷暖感觉是人们在长期生活实践中由于联想而形成的,是心理上所传达出来的效果,所以冷暖色是指颜色的冷暖属性。

色彩学上根据心理感受,把颜色分为暖色调(红、橙)、冷色调(绿、蓝)和中性色调(紫、黄、黑、灰、白),如图 11-6 所示。红、橙色常使人联想起红色的火焰,因此有温暖的感觉,所以称为"暖色";绿、蓝色常使人联想起绿色的森林和蓝色的冰雪,因此有寒冷的感觉,所以称为"冷色";黄、紫等色给人的感觉是不冷不暖,故称为"中性色"。

在绘画设计中,暖色调给人以亲密、温暖之感;冷色调给人以距离、凉爽之感。成分复杂的颜色要根据具体组成和外观来决定色性。另外,人对色性的感受也受光线和邻近颜色的影响。色彩的冷暖是相对的。在同类色彩中,含暖意成分多的较暖,反之较冷。

图 11-6

11.2 猫耳少女的色彩绘制

色彩风格设定:结合猫耳少女线稿和明暗关系的设定,对整体色彩的深入刻画进行详细的分层讲解,整体色调以橙、黄等暖色调为主色,加以少许灰色等中性色调为辅色。

11.2.1 整体固有色填充

01 观察少女结构线稿定位,结合人物角色的造型设计,对所需色彩有一个初步的分配定位,以便后续上色进行模块分配,如图11-7所示。

02 绘制人物皮肤和五官的固有色:整体是明亮温暖的暖色调,皮肤色彩选取较为白皙的浅橙色;眼睛选取天蓝色,对整体色彩进行冷暖对比,突出五官的精美;嘴部选取粉色作为基础色彩,如图11-8所示。

图11-7

图11-8

03 绘制人物头发和头饰的固有色:头发设定为金发,选取浅黄色作为其固有色,明亮灿烂;对发饰用明度较高的橙色作为主要色,再辅以橙色为点缀色,简单干净,不抢头发的风采。头发面积较多,可先局部大面积平铺填充,如图11-9所示。

04 根据人物色彩风格设定,服饰色彩以橙色为主,结合发饰的色彩,选用纯度较高的橙色和明度高的浅橙色,对其进行一定的色彩比例分配;领口衬衣和腹部扣子选用灰色,用中性色来协调整个画面色彩,如图11-10所示。

图11-9

图11-10

11.2.2 色彩细节刻画

01 皮肤的明暗色彩绘制：根据光源照射角度，对皮肤的亮部及暗部的基础色彩进行设定，选择明度深一度的浅橙色为皮肤暗部色，选用纯度较深偏灰的暗橙色加一层深色阴影，逐步加深整个皮肤中亮部与暗部的层次变化，如图 11-11 所示。

02 皮肤暗部的深入刻画：先用软笔刷对明暗交界线色彩进行逐层刻画，选取淡黄色对皮肤亮部进行绘制。黄色与紫色互为互补色，在暗部添加少许混色，增加少女皮肤的红润而呈现出透明感，如图 11-12 所示。

图 11-11

图 11-12

03 五官的色彩层次变化绘制：确定瞳孔和瞳仁之间的关系。瞳孔颜色较深，用纯度深的深蓝色绘制；瞳仁暗部用纯度较深的蓝青色进行绘制；眼白部分选用中性色灰紫色进行绘制即可。暗部比例根据光源变化和眼瞳结构确定，如图 11-13 所示。

图 11-13

04 发饰的明暗色彩绘制：结合皮肤的光影对比效果，对发饰的明暗色彩比例关系进行一定的定位，在原有色的基础上选取纯度低一点的色彩作为暗部色，用硬笔刷绘制。注意发饰两种色彩暗部的区分与划分，如图 11-14 所示。

05 发饰暗部的深入刻画：根据环境色对亮部及暗部进行过渡，再用浅蓝色进行补色反光，在亮部加入头发的浅黄色进行少量混色。用喷枪以明度较高的金黄色加强亮部，并在明暗交界线处用亮橘色混色，增强光感，如图 11-15 所示。

图 11-14

图 11-15

06 领口的明暗色彩绘制：对里面衬衣的衣服进行颜色明度的加深，用硬笔刷选取偏灰的浅橘色对蝴蝶结饰品进行暗部色彩的绘制。用两种不同色彩加深一层阴影，结合环境的渲染，选取偏暖的暗部色，增强色彩层次变化，如图 11-16 所示。

图 11-16

07 领口色彩的深入刻画：结合光影关系，根据衬衣和蝴蝶结的色彩定位进行深入刻画。

第一步：加深衬衣的暗部色的深入刻画，混入少量暗红色，增强亮部明度，注意距光源远的投影位置与亮部色的明度对比要强烈。

第二步：加深蝴蝶结暗部色彩的细化，添加纯度较低的橘色进行混色，对亮部增加反光和环境色的渲染，注意蝴蝶结中间饰品的金属质感体现，如图11-17所示。

图11-17

08 手饰的明暗色彩绘制：结合光源，对手饰的明暗色彩比例进行定位，选取比原有色明度低的色彩进行逐层绘制，暗部形态根据手饰结构进行调整，选取纯度较低的色彩进行填充，增强明暗色彩层次变化，如图11-18所示。

图11-18

09 手饰色彩的深入刻画：结合光影效果，对手饰逐层进行过渡和环境色的渲染，最深暗部的边缘用喷枪以明度偏冷的灰蓝色进行混色，让冷暖色的融合增强色彩通透性；近光源的暗部用暖橘色进行反光渲染，如图11-19所示。

图11-19

10 上半身衣服明暗色彩的绘制：结合手饰的色彩特点，选取纯度深的橘黄色作为暗部色，根据衣服褶皱结构走向对明暗比例进行分配，选取明度较低的深橘色加一层深色阴影，叠加在服饰边缘，拉大色彩空间关系，如图 11-20 所示。

图11-20

11 上半身衣服色彩的深入绘制：对过渡、增加反光和环境色进行逐层绘制，结合冷暖色对比，吸取偏蓝的深灰色对暗部进行混色，拉大前后层次感，在服饰褶皱转折处添加小面积亮面，增强服饰质感，如图 11-21 所示。

图11-21

12 对短裙的明暗色彩进行绘制：结合光源，对百褶短裙的色彩进行暗部色彩的绘制，选取纯度偏灰的浅橘色作为暗部色，跟着百褶裙结构走向进行大面积的暗部绘制，在原有阴影的基础上选取明度较深的色彩添加一层深色阴影，如图 11-22 所示。

图11-22

13 对短裙的色彩绘制：对明暗交界线的过渡色彩进行细节刻画，再用喷枪选取明黄色对亮部进行细节处理，凸显光感，根据周边环境混入少许偏灰的暖黄色，对转折暗部色彩添加橘色反光，明确前后层次关系，如图11-23所示。

图11-23

14 对腿部长袜的明暗色彩进行绘制：对长袜的明暗色进行选取，用纯度较低的色彩作为暗部色，结合光影效果沿着腿部结构进行分布，用偏暖、明度较低的灰橘色作为较深的暗部色，对后面的腿部进行阴影加深，增强明暗色彩对比，如图11-24所示。

图11-24

15 对长袜的色彩深入刻画：根据线稿定位线调整笔触的变化，结合笔刷及整体色彩明度、纯度变化对长袜色彩逐层进行细化，增加灰橘色环境色渲染，靠近线稿线的边缘留一条小面积的亮面，表现反光效果，增强质感的体现，如图11-25所示。

图11-25

16 高跟暗部的明暗色彩关系绘制：对脚部小高跟进行色彩的整理绘制，在原有色彩的基础上选用明度较低的橘色作为暗部色，根据高跟的材质进行暗部色定位，再选取纯度较低的灰橘色在线稿结构线边缘加深一层暗部，提升空间层次感，如图11-26所示。

图11-26

17 高跟暗部的深入刻画：结合高跟的造型特点，根据人物角色设定中的光线变化，对高跟鞋明暗边界线进行颜色的过渡，增加反光和环境色的渲染；用喷枪在受光部的亮面用明度高的明黄色进行亮部绘制，添加小面积反光，突出体现质感，如图11-27所示。

图11-27

18 头发色彩逐层绘制：结合光源照射角度，对头发明暗色彩绘制，选取偏橘的浅橘色为第一层暗部色，根据头发的动态结构线进行分布；再选取纯度较深的灰橘色加深一层暗部色彩，增强前后的空间感，如图11-28所示。

图11-28

19 头发暗部的深入刻画：选取淡黄色绘制头发亮部色彩，对明暗交界线进行逐层细化。在背光处添加少许灰紫色，用冷暖对比添加色彩通透性，增强前后层次感。最后在靠近光源处刘海加上少许高光，增强头发的质感，如图11-29所示。

图11-29

图11-29（续）

20 整体调整：根据猫耳少女角色的整体色彩设计进行各个部分的明暗、冷暖及虚实关系的调整，改变线稿颜色，使线稿与人物角色的色彩更好地融合在一起，如图11-30所示。

21 添加背景：结合人物设计定位及光源变化，对人物身体及服饰色彩进行统一协调，结合背景图案调整各个部分色彩的明度，纯度变化，衬托出人物的色彩关系，如图11-31所示。

图11-30

图11-31

11.3 机甲少女的色彩绘制

色彩风格设定：结合上一章机甲少女的线稿和明暗关系的设定，接下来对整体色彩的深入刻画进行详细的分层讲解。这是一幅以灰色中性调为主色，整体色彩的明度不高、纯度中等，主要为灰青蓝色的制服配上金边修饰、局部深红色加以辅助的画面。

11.3.1 整体固有色填充

01 观察机甲少女结合线稿定位，对各个模块进行合理划分，结合人物角色的造型设计，对人物各个部分所需色彩进行准确定位，如图11-32所示。

02 绘制人物皮肤和五官的固有色：整体色调呈现冷灰色的中性色调，在人物的皮肤色彩上选用温暖的浅橙色，眼睛选取明黄色，减弱中性色调的冷清。用魔棒选取各个区域的选区后，用油漆桶直接进行填充，如图11-33所示。

图11-32

图11-33

03 绘制人物头发和其他配饰的固有色：头发设定为浅紫灰，符合整体色调的初步设定；帽子采用制服的青蓝色，上下相呼应；佩剑用常见的墨青色和金色为固有色；鞋子在青蓝色的基础上添加深红色搭配，冷暖结合，如图11-34所示。

04 绘制人物制服的固有色：制服色彩主要以青蓝色为主，配以金边作为修饰，对人物手臂的立领披风添加内里红色、皮革褐色的宽大袖子以及白手套的固有色填充。注意制服各个固有色之间明度的协调统一，如图11-35所示。

图11-34

图11-35

05 绘制两侧机甲的固有色：根据整体色彩的搭配定位，选取纯度相近的色彩进行固有色填充。两侧机甲颜色一致，只是角度不同，对一侧机甲色彩确定后，可直接吸取填充另一侧机甲，如图11-36所示。

06 完善固有色填充：结合前面整体色调的固有色设定，对人物身后披风选取深红色和深青灰色进行固有色分配、填充，并同时完善小舰艇浅灰色的固有色绘制，协调整体色彩的画面重心，如图11-37所示。

图11-36

图11-37

11.3.2 色彩细节刻画

01 上半身皮肤的明暗色彩绘制：选取明度深一点的暖橘色为皮肤暗部色，在原有颜色的基础上，选取纯度较低的色彩加深一层暗部阴影，确定在整个皮肤中亮部与暗部的比例，协调画面色彩、丰富层次，如图11-38所示。

图11-38

02 上半身皮肤色彩的深入刻画：对皮肤的色彩绘制进行细化，选取明黄色对亮部进行加强，同时再用硬笔刷对暗部结构转折点进行刻画，突出人物肉感。最后用浅蓝色对反光部分进行环境色的渲染，增强皮肤色彩的层次变化，如图11-39所示。

图11-39

03 腿部皮肤明暗色彩绘制：选取一个明度较低的橘色为暗部色，根据双腿之间的前后空间透视关系进行大面积的填充，加强亮部及暗部色彩的变化。选取一个纯度较低的灰豆沙色加深一层暗部阴影，完善腿部前后的明暗关系对比，如图11-40所示。

图11-40

04 腿部皮肤暗部的深入刻画：根据腿部皮肤明暗色彩的设定，用软笔刷柔和部分明暗交界线的过渡色彩，再用喷枪提亮中间色彩，根据腿部肌肉结构的走向进行细节刻画。注意在膝盖部位的关节及小腿的边缘线留白，增强层次关系，如图11-41所示。

图11-41

05 五官的色彩层次变化绘制：对瞳孔和眼白之间的色彩关系进行准确定位。瞳孔颜色较深，用明度较深的土黄色绘制；眼白颜色较浅，用浅灰色绘制。在瞳孔暗部上方渲染少许暖橘色进行叠加渲染，在下方亮部渲染明黄色增添眼睛的水灵感，如图11-42所示。

图11-42

06 头发亮部和暗部的色彩层次绘制：结合光影变化，选取纯度较低的灰紫色进行暗部色的绘制，注意要根据头发的动态走向以及结构线来分布，选取明度较低的青紫色加深一层小面积暗部色彩，凸显头发质感的同时增强前后的空间感，如图11-43所示。

图11-43

07 头发暗部的深入刻画：选取明度极高的浅黄色在靠近光源的头顶和头发结构进行逐层绘制，对部分明暗交界线的色彩明度、纯度进行整体调整。在背部的发尾添加少许灰粉色，通过冷暖对比添加色彩通透性，增强前后层次感，如图 11-44 所示。

图 11-44

08 头部帽子明暗色彩绘制：结合脸部皮肤的光源变化，对头部帽子的明暗色彩进行比例关系定位，在原有色的基础上选取纯度低一点的深青色作为帽子整体暗部色，选取灰紫色为绸带局部暗部色，如图 11-45 所示。

09 头部帽子的深入刻画：根据环境色的影响，对亮部及暗部进行过渡，提高亮部块面的明度，对部分明暗交界线柔和过渡融合画面，对暗部添加纯度较低的暖黄色进行混色，反复渲染，凸显帽子的质感，如图 11-46 所示。

图 11-45　　　　　　　　　　图 11-46

10 对手臂部位服饰明暗色彩的绘制。

　　第一步：结合光源，对里袖、立领披肩、皮革质感灯笼袖和手套四个部分根据线稿结构线的分布进行暗部色彩的绘制，在原有颜色的基础上选取明度较低的色彩作为暗部色。

　　第二步：再选取纯度偏灰的色彩加深暗部，进一步加强空间色彩前后基调，注意服饰色彩亮部及色彩暗部明度及纯度的变化，如图11-47所示。

图11-47

11 对里袖和立领披肩的色彩绘制：根据头部和肩部的遮挡关系深入进行暗部刻画，对明暗交界线过渡并进行混色，加入少许橘色或者明黄色提升亮部光感，增强通透感，注意立领披肩内部红色区域色彩对皮质质感的体现，如图11-48所示。

图11-48

12 对灯笼袖和手套的色彩绘制：结合里袖和立领披肩的色彩绘制技法，对灯笼袖和手套进行明暗关系的局部过渡，对整体的亮部和暗部关系进行渲染。根据灯笼袖质感的定位，在亮部添加浅褐色纹理反光，对暗部交界的地方进行边缘柔和，如图11-49所示。

图11-49

13 佩剑的明暗色彩绘制：剑身基础色为墨青色，在转折线上添加一层小面积浅灰色的亮面即可。对金色部分，在原有的基础色上选取纯度较低的色彩作为暗部色进行明暗比例绘制，并为剑柄上的绸带添加一定的色彩变化，如图11-50所示。

图11-50

14 佩剑暗部的深入刻画：由于剑身的色彩变化不大，所以剑柄和绸带的绘制要注重细节，体现金属质感。多处小面积亮面主要分布在结构线边缘，用喷枪加强金属质感的渲染，注意剑身的亮面边缘不能太硬，如图11-51所示。

图11-51

15 裙装制服明暗色彩的绘制：结合头部帽子的明暗色彩分配，选取纯度高的深青色作为暗部色，注意跟着衣服褶皱结构走向。选取明度较低的色彩加一层深色阴影，叠加在服饰边缘，拉大色彩空间关系，如图11-52所示。

图11-52

16 裙装制服的深入刻画：对裙装制服各个部位的明暗交界线进行过渡、渲染，确定裙装质感，用喷枪加深裙装暗部阴影。对金边装饰，选取橘黄色和浅黄色，根据制服的起伏变化，加强明暗反光的过渡色彩的细节刻画，如图 11-53 所示。

图11-53

17 十字配饰的色彩绘制：结合光源效果以及周边明暗关系的对比绘制一层暗部阴影，金属质感的体现用暖橘色和黄色进行过渡。加上高光，十字配饰的色彩结合周边材质变化进行统一协调，如图 11-54 所示。

图11-54

18 百褶边的明暗色彩层次变化：选取明度较高的灰紫色作为暗部色，沿着百褶边的走向进行暗部色彩绘制，注意内部的大面积填充。在原有颜色的基础上选取纯度较高的青紫色加深暗部色彩的变化，结合裙子的起伏质感进行绘制，如图 11-55 所示。

图11-55

19 百褶边的色彩细节绘制：对明暗交界线进行局部边缘柔和，体现布料质感。根据周边环境，混入少许浅粉色，渲染暗部中反光部位，丰富前后层次关系。注意亮部面的褶皱变化不要太多，避免和裙装制服有质感体现的冲突，如图 11-56 所示。

20 脚部鞋子和饰品的色彩绘制：对脚部饰品和鞋子的色彩用简单的块面进行体积绘制，和人物主体色彩的绘制繁简结合。选取纯度较低的色彩进行明暗关系的绘制，在边缘添加小面积反光，绘制出亮部的面积，突出金属质感的体现，如图 11-57 所示。

图 11-56

图 11-57

21 对左侧机甲的明暗色彩关系比例进行绘制：机甲的结构线硬、直，曲面的变化很少，大部分可进行块面的填充，凸显立体感。在原有色彩的基础上，选用纯度较低的色彩作为暗部色进行填充，整体呈灰色调，如图 11-58 所示。

22 左侧机甲的色彩细节绘制：绘制金属上面做旧的纹理，用喷枪来完善整体的明暗关系，增加反光和环境色，增强质感的体现。注意多用软笔刷对纹理进行过渡和色彩的混合，如图 11-59 所示。

图 11-58

图 11-59

23 对右侧机甲的明暗色彩关系进行绘制：结合左侧机甲的明暗层次关系的变化，根据机甲结构线的走向，对明暗交界线用硬、直的暗部块面进行逐层刻画。注意，因和左侧机甲受光角度不同，所产生的不同面积暗部阴影有不同的处理，如图11-60所示。

24 右侧机甲的色彩细节绘制：绘制金属上面做旧的纹理，用喷枪来增强整体的明暗层次关系，再用软笔刷进行过渡、混色和环境色的渲染，注意透视角度的不同所产生的不同视觉质感体现，如图11-61所示。

图11-60　　　　　　　　　　　　　图11-61

25 舰航的明暗色彩关系绘制：在原有颜色的基础上添加一层暗部阴影表示出立体感，注意被头发遮挡部分的阴影处理，再加一层深灰色丰满前后的明暗关系，最后软硬笔刷相互结合提升亮部的过渡、暗部的加深，如图11-62所示。

图11-62

26 对披风的明暗色彩关系进行绘制：根据人物整体明暗关系的层次变化，选取暗红色、深青色作为披风的暗部色，根据披风的起伏结构动态进行绘制，注意体现布料质感，如图11-63所示。

27 披风色彩的深入刻画：对披风明暗交界线过渡亮部及暗部色彩进行逐层刻画，确定前后的深浅关系对比，加强对其质感的塑造，整体从下至上加一层灰紫色渐变，调整不透明到合理的范围，和人物整体拉开色彩空间层次关系，如图11-64所示。

图 11-63

图 11-64

28 整体调整：根据机甲少女角色的整体色彩设计进行各个部分的明暗、冷暖及虚实关系的调整。改变线稿颜色，使线稿与人物角色的色彩更好地融合在一起，如图 11-65 所示。

29 添加背景：基于人物形象的设计，添加海面上的场景效果图，用简单的蓝色调更好地衬托出人物的色彩关系，完善画面，如图 11-66 所示。

图 11-65

图 11-66

11.4 民族风女孩的色彩绘制

色彩风格设定：结合上一章对民族风女孩的线稿和明暗关系的设定，接下来对整体色彩的深入刻画进行详细的分层讲解，设定的是一幅以纯度很高的红白相间、宝蓝色为辅的冷暖色调相结合的漫画造型，服饰色彩整体上由红色和白色构成。

11.4.1 整体固有色填充

01 根据女孩结构造型的定位，对各个部分的结构线进行模块分解，结合人物角色的各个部分设计，对纹理色彩进行进一步的准确定位，如图11-67所示。

02 绘制人物五官和皮肤的固有色：为皮肤选取白皙偏明黄色固有色进行填充；眼睛选用纯度较高的天蓝色，对整体色彩进行冷暖对比，协调画面色彩的同时突出五官的精美；嘴部选取在同一纯度上的嫩粉色即可，如图11-68所示。

图11-67

图11-68

03 绘制人物头发和头饰的固有色：对发饰选用红白相间的色彩进行搭配填充，适度地添加宝蓝色冷暖结合，小花朵用明黄色进行点缀；选取一个纯度较低、明度较高的豆沙灰对头发进行大面积填充，如图11-69所示。

04 对人物服饰的固有色进行填充：根据人物色彩风格设定，服饰主要以红、白为主，结合发饰的色彩定位，选用相同纯度和明度的红色、白色、宝蓝色来对人物服饰进行配色搭配填充，注意手腕处绸带的蓝色纯度要低一些，如图11-70所示。

图11-69

图11-70

05 完善固有色填充：对乐器——班多钮进行固有色的填充，结合之前整体色调的固有色设定，选取大红色和宝蓝色对两边大块平铺。注意结合乐器真实色彩增强逼真度，选用黑灰色和灰橘色对乐器中间部分进行大块色彩填充，如图11-71所示。

图11-71

11.4.2 色彩细节刻画

01 对人物皮肤明暗色彩的绘制：设定光源照射角度，选择明度深一度的浅橙色为暗部色，再选用纯度较深偏灰的橘粉色逐层对深色阴影进行刻画，增强前后的空间色彩层次，如图11-72所示。

图11-72

02 皮肤色彩的深入刻画：结合人体动态结构线，先用软笔刷柔和明暗交界线进行过渡，绘制出皮肤的体积感和女性顺滑的肌肉质感。选取明黄色对亮部进行深入刻画，对暗部选用暗粉色进行逐层绘制，如图11-73所示。

图11-73

03 五官的色彩层次变化绘制。第一步：先确定瞳孔和瞳仁之间的远近大小以及色彩关系。瞳孔颜色较深，用纯度深的青蓝灰色绘制；瞳仁暗部用纯度较深的青紫色进行绘制；眼白部分选用中性色灰紫色进行绘制。

第二步：对眼睛和嘴巴的色彩层次进行细化，在眼睛暗部上方渲染少许蓝灰色进行叠加渲染，用明蓝色表示亮部反光，在眼睛暗部和瞳仁上点上嫩紫色增加冷暖对比。加深口腔内部的色彩，如图11-74所示。

图11-74

04 对头发明暗色彩关系的绘制。第一步：选取纯度较低的灰紫色，因头发大部分位置位于人物背部，处于背光，可大面积平铺色彩。第二步：选取明度较低的藕紫灰加深一层暗部色彩，增强前后的空间感，丰满画面色彩层次，如图11-75所示。

图11-75

05 头发的色彩层次变化。第一步：对头发的色彩进行详细的细化，选取淡黄色，在靠近光源的刘海部分提亮发梢增强光感，对亮部和暗部的层次变化进一步加深，注意背光处可添加少许粉灰色，以增强环境色的渲染。第二步：为头发加上少许高光，增强头发的质感体现。注意头发亮部及暗部色彩明度、纯度的变化，处理好与身体皮肤及服饰色彩之间衔接部分色彩的冷暖及层次关系，如图11-76所示。

图11-76

06 发辫上小黄花的色彩深入刻画：选取黄色作为基础色，中间明度较高的浅黄色代表花蕊；吸取浅黄色，由中间向外适量过渡；在结构线边缘吸取橘黄色沿边渲染，增强体积感，如图11-77所示。

07 发辫尾红花的色彩深入刻画：将红色作为基础色，中间用明度较高的偏黄的白色表示花蕊。用喷枪选取深红色，由中间向外过渡，在花瓣边缘沿结构线进行渲染，凸显体积感，如图11-78所示。

图11-77

图11-78

08 头饰的明暗色彩绘制：结合人物头部皮肤的光影对比，对发饰的明暗色彩进行分层定位，逐层进行刻画。选取纯度低一点的色彩作为暗部色，再选取明度较低的色彩与暗部色进行叠加，增强层次变化，如图11-79所示。

图11-79

09 头饰色彩层次变化的绘制。第一步：先对宝蓝色部分进行细化，选取明度低的深蓝色从内向外、沿线稿结构边缘线进行过渡渲染，在花瓣中间画线表示高光。第二步：对墨绿色部分进行细化，选取嫩粉色在靠近宝蓝色花朵的线条边缘开始向外过渡，体现两者之间的空间变化，沿边缘线绘制墨绿色花边的反光。第三步：对红色部分进行细化，结合光源和布料材质的体现。对亮部及暗部进行过渡，用深红色加深暗部的对比，吸取橘黄色适度提亮亮部。第四步：对白色部分进行细化，在靠近光源的地方柔和边界线即可，适度添加一定的粉红色混入暗部，表现周边红色的渲染，如图11-80所示。

图11-80

10 为头饰添加花纹：民族服饰上面多用植物花纹，为人物头饰添上色彩鲜明的花朵花纹，用一定的条纹、蕾丝花边作为点缀装饰，注意结合头饰的透视角度对花纹进行变形，贴合头饰结构，使整体叠加暗部和头饰的色彩明暗关系一致，如图 11-81 所示。

11 上半身服装明暗色彩的分配：结合光源变化，对两侧灯笼袖和束胸部分进行暗部色彩的绘制，白色部分选取粉灰色作为暗部色，其他色彩部分在原有色的基础上都选取明度较低的色彩作为暗部色，再选取纯度偏灰的色彩加深一层暗部，如图 11-82 所示。

图 11-81

图 11-82

12 上半身服装色彩的深入刻画。第一步：结合整体服饰的特点，对两侧灯笼袖和束胸白色部分的色彩逐层刻画，注意多用粉红色进行混色，拉开空间层次感，增强色彩的通透性。第二步：对红蓝相间部分的色彩进行细化，吸取深红色、深蓝色加深暗部的过渡，沿着边缘线强调亮部和暗部的转折结构，如图 11-83 所示。

图 11-83

13 为上半身服装添加花纹纹理：为服装添加两种不同深浅的金色十字花纹，根据服装结构线的走向对花纹进行变形，贴合服饰动态走向，最后整体叠加暗部，和服装的色彩明暗关系一致，如图 11-84 所示。

图 11-84

14 对手腕处蝴蝶结绸带的色彩层次变化进行深入细化。第一步：对手腕处蝴蝶结绸带配饰进行局部放大，选取明度较低的青蓝色绘制一层暗部阴影。第二步：选取纯度较低的深蓝色叠加一层深色阴影，和周边空间层次关系一致，对白色部分暗部用灰粉色混色，添加环境色的渲染，如图11-85所示。

图11-85

15 乐器明暗色彩关系的绘制：乐器的外形结构线基本由直线组合而成，曲面多在转折处，在阴影面积的绘制上主要以块面为主进行刻画。选取明度较低的色彩作为暗部色，注意亮部及暗部的色彩明度、纯度的层次变化，如图11-86所示。

图11-86

16 对乐器明暗色彩层次变化的细节绘制：按照从两侧向中间的顺序逐步逐层地细化乐器在光线下的金属反光，体现质感。先用软笔刷柔和接近光源部分的明暗交界线，再用喷枪加深暗部的过渡和亮部的渐变，增强质感的体现。注意多用软笔刷对纹理绘制过渡和色彩的混色，如图11-87所示。

图11-87

图11-87（续）

17 对乐器亮部的渲染：用硬笔刷由外向内沿着线稿结构线的边缘添加相应的亮部线，最后用喷枪选取明黄色加强中间金属质感的光效，提升整体光影效果，完善乐器的质感体现，如图11-88所示。

图11-88

18 为乐器添加花纹：为配合人物整体服饰的设定，为乐器添加上相应的植物花纹，将图案根据乐器的透视角度进行变形、位置的移动，并统一添加一层和乐器相应的明暗关系，融合乐器，如图11-89所示。

图11-89

19 裙装明暗色彩关系的分配：结合光源，为裙装绘制暗部阴影，因其大部分处于被遮挡位置，进行大面积的阴影平铺即可。选取明度较低的深红色作为暗部色，跟着裙子的蓬松、起伏程度进行暗部色彩绘制，再在原有色的基础上选取纯度较低的暗红色加深暗部色彩的变化，白色部分的暗部阴影选取偏灰粉色，跟着百褶边结构进行绘制，如图11-90所示。

图11-90

20 裙装色彩的细节绘制：用喷枪对红色区域部分的明暗关系进行过渡、加深和环境色的渲染，然后选取纯度高的红色用软笔刷对亮部进行提升，加强整体的明暗色彩关系变化的同时展现裙子质感，注意背部头发对裙子环境色的渲染。用同样的技法对白色部分进行明暗关系的过渡、加深和环境色的渲染，外部用粉色环境色混色，因腿部下面背光，选用偏蓝冷灰色，冷暖对比、增强通透性，如图11-91所示。

图11-91

21 为裙子添加花纹：裙子离画面中心较近，所以在为裙子添加花纹时，要注意花纹的复杂、繁华程度，但是不能偏离整体的色彩画风。这里我们为裙子添加两种不同外观的黄色花朵搭配浅白色的十字花，荷叶边添加蕾丝花纹，注意色彩的搭配以及花纹的透视变形要根据裙子的蓬松、起伏程度来体现，最后整体叠加暗部，和服装的色彩明暗关系一致，如图11-92所示。

图11-92

图11-92（续）

22 鞋子的明暗色彩绘制：按照人物服装明暗色彩绘制思路，对腿部半露的鞋子进行色彩的绘制，在原有色彩的基础色选用明度较低的深红色作为暗部色，再选取纯度较低的暗红色在线稿结构线边缘加深一层暗部，注意要根据鞋子布料质感的体现进行暗部色彩的分布，如图 11-93 所示。

图11-93

23 对鞋子明暗色彩的细节绘制：结合半露鞋子的造型特点，根据人物角色之前绘制的光影变化，用软笔刷对亮部和暗部进行颜色的过渡，增加反光和环境色的渲染，局部暗面用硬笔刷加深，控制型的塑造。最后用喷枪吸取粉色，在受光部的亮面提升明度，在边缘添加小面积反光，突出体现质感，如图 11-94 所示。

24 添加鞋子花纹：和人物服饰花纹上下相呼应，我们选用金色十字花纹，令其呈环状分布，一侧点缀蓝色花朵，冷暖结合。注意花纹的透视结构要根据鞋子的材质结构线来进行变形分布，最后整体叠加暗部，和鞋子的色彩明暗关系一致，如图 11-95 所示。

图11-94　　　　　　　　图11-95

25 整体调整：根据民族风女孩角色的整体色彩设计进行各个部分的明暗、冷暖及虚实关系的调整、改变线稿颜色，使线稿与人物角色的色彩更好地融合在一起，如图11-96所示。

图11-96

26 添加背景：由于人物整体色彩偏暖且繁华，蓝绿色的花丛背景能更好地衬托出人物的色彩关系，并和服饰的花纹相呼应，完善画面，如图11-97所示。

图11-97